CEDU(쎄듀)는 **A C**omprehensive **E**nglish e**DU**cation(종합적 영어교육)의 약자입니다.

펴낸이 김기훈 김진희

펴낸곳 ㈜쎄듀/서울시 강남구 논현로 305 (역삼동)

발행일 2020년 1월 30일 초판 1쇄

내용 문의 www.cedubook.com

구입 문의 콘텐츠 마케팅 사업본부

　　　　　Tel. 02-6241-2007

　　　　　Fax. 02-2058-0209

등록번호 제22-2472호

ISBN 978-89-6806-183-7

　　　　　978-89-6806-181-3 (세트)

서술형 기초 세우기 ❷

EGU

THE EASIEST
GRAMMAR&USAGE

문장 형식

저자

김기훈 現 ㈜ 쎄듀 대표이사
　　　　　現 메가스터디 영어영역 대표강사
　　　　　前 서울특별시 교육청 외국어 교육정책자문위원회 위원

저서 천일문 〈입문편·기본편·핵심편·완성편〉 / 초등코치 천일문
　　　　　천일문 GRAMMAR / 첫단추 BASIC / 쎄듀 본영어
　　　　　어휘끝 / 어법끝 / 거침없이 Writing / 쓰작 / 리딩 플랫폼
　　　　　Reading Relay / Grammar Q / Reading Q 등

쎄듀 영어교육연구센터
쎄듀 영어교육센터는 영어 콘텐츠에 대한 전문지식과 경험을 바탕으로
최고의 교육 콘텐츠를 만들고자 최선의 노력을 다하는 전문가 집단입니다.

인지영 책임연구원 · **최세림** 전임연구원

마케팅	콘텐츠 마케팅 사업본부
영업	문병구
제작	정승호
디자인	윤혜영
일러스트	김혜령
영문교열	Adam Miller

PREFACE

The teacher told the student a story.
The teacher told a story the student.

위 두 문장은 같은 단어들로 이루어진 문장이지만, 둘 중 하나는 잘못된 문장입니다. 이유가 무엇일까요?

영어는 우리말에 비해 어순이 훨씬 중요합니다.
따라서 문장에 필요한 요소들이 정해진 순서를 따라야 하지요.
이러한 순서를 지키지 않으면 문장이 성립하지 않거나 전혀 다른 의미를 전달하게 됩니다.

대부분의 문법책에서는 '문장의 형식'이 한 챕터로 구성되지만,
동사마다 다양한 형식을 취하기 때문에 한 챕터만으로는 문장 형식을 완벽하게 이해하기 어렵습니다.
정확한 문장을 만들기 위해서는 문장 형식에 대한 기초를 차근차근 쌓는 것이 매우 중요합니다.

이 책에서는 1형식부터 5형식까지 기본적인 다섯 가지 문장 형식 학습을 통해,
문장을 이루는 데 꼭 필요한 요소들의 올바른 순서를 알고 쓸 수 있도록 하는 것에 중점을 두었습니다.

1 **기본 동사 32개**를 활용한 **문장 형식별 학습**

중학교 개정 교과서에 실린 문장들의 구조를 철저히 분석하여, 가장 많이 등장할 뿐만 아니라
서술형·문법 학습을 위해 반드시 알아야 하는 기본 동사 32개를 엄선했습니다.
기본 동사 32개를 형식별로 나누어 해당 동사의 가장 잘 쓰이는 의미와 문장 구조를 확실하게 익힐 수
있습니다.

2 **동사별** 다양한 **문장 형식 총정리**

PART 1이 문장 형식 중심이라면, **PART 2**는 동사 중심으로 구성되었습니다.
PART 1에서 배운 내용을 바탕으로, 각 동사를 다양한 문장 형식으로 쓸 수 있도록 훈련합니다.

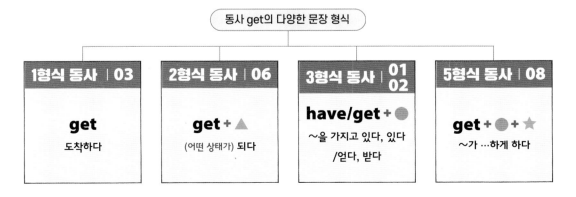

PREViEW The Easiest Grammar & Usage
문장 형식

영어의 기본 동사 32개의 의미 학습과 문장 형식별 학습을 통해,
학교 서술형 시험에 대한 기초를 쌓을 수 있습니다.

PART 01 형식별 동사와 쓰임

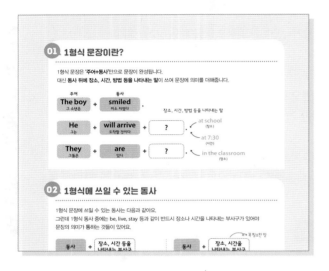

형식별 기본 내용 확인하기

1~5형식의 문장 구조와 형식별로 쓰이는 동사들에
대해 학습합니다.

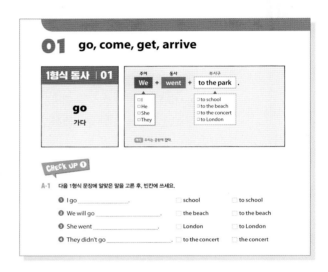

형식별 동사와 구조 익히기

동사의 정확한 의미와 문장에서의 쓰임을 확인한 후,
Check Up 문제를 풀어 봅니다.
동사의 변화형도 확인할 수 있습니다.

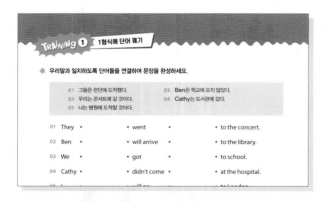

Training ❶ 형식에 단어 꿰기

형식별 동사 뒤에 오는 단어들을 순서대로 꿰어
정확한 문장을 완성하는 연습을 합니다.

Training ❷ 통문장 쓰기

형식별 동사와 문장의 요소들을 활용하여,
우리말 의미에 맞는 통문장을 완성해 봅니다.

Chapter Review로 마무리하기

해당 Chapter에서 배운 동사들을 한데 모아,
Chapter Review에서 마무리합니다.

Mini Test로 복습하기

두 개 형식을 묶어 복습함으로써, 비슷해 보이지만
다른 형식과 구분하는 훈련을 합니다.

PART 02 동사별 다양한 형식

동사별 다양한 형식 총정리

PART 1에서 배운 동사들 중, 여러 형식에서 쓰이는 동사들
을 모아 총정리합니다.

Training ❶ 동사의 다양한 구조 알기 ➔ Training ❷ 통문장
쓰기 ➔ Training ❸ 실전에 동사 써먹기 순서로 동사별 학
습을 완벽히 마무리합니다.

Overall Test로 실전 대비하기

개념 이해 확인 문제와 중학 내신 실전 맛보기 문제를
통해 응용력을 키울 수 있습니다.

부가서비스 무료로 제공되는 부가서비스로 완벽히 복습하세요. **www.cedubook.com**

❶ 어휘 리스트 ❷ 어휘 테스트

CONTENTS

PART 01 형식별 동사와 쓰임

PART 02 동사별 다양한 형식

STUDY PLAN

16차시 완성		
1차시	**PART 01** **형식별** **동사와 쓰임**	☐ Chapter 1 01
2차시		☐ Chapter 1 02 ☐ **Chapter Review 1**
3차시		☐ Chapter 2 01
4차시		☐ Chapter 2 02 ☐ **Chapter Review 2** ☐ Mini Test ❶
5차시		☐ Chapter 3 01
6차시		☐ Chapter 3 02
7차시		☐ Chapter 3 03 ☐ **Chapter Review 3** ☐ Mini Test ❷
8차시		☐ Chapter 4 01
9차시		☐ Chapter 4 02 ☐ **Chapter Review 4** ☐ Mini Test ❸
10차시		☐ Chapter 5 01
11차시		☐ Chapter 5 02
12차시		☐ Chapter 5 03 ☐ **Chapter Review 5** ☐ Mini Test ❹
13차시	**PART 02** **동사별** **다양한 형식**	☐ 01 feel ☐ 02 make ☐ 03 get ☐ 04 leave
14차시		☐ 05 tell ☐ 06 ask ☐ 07 see, find ☐ 08 have, want
15차시		☐ **Overall Test ❶** ☐ **Overall Test ❷**
16차시		☐ **Overall Test ❸** ☐ **Overall Test ❹**

WARMING UP

이 책에 나오는 여러 가지 도형

▲	보어 (주격보어)	look + ▲
●	목적어	make + ●
■	간접목적어	give + ■ + ◆
◆	직접목적어	give + ■ + ◆
★	목적격보어	call + ● + ★

공부를 시작하기 전에 알아 두어야 할 문법 용어를 미리 확인해 보세요!

문장
여러 개의 단어가 일정한 규칙에 따라 배열되어 하나의 '문장'을 만들어요.
문장은 완전한 내용을 나타내는 가장 작은 단위입니다.
The boy smiles. 소년이 미소 짓는다.
I like cats. 나는 고양이를 좋아한다.

문장을 이루는 성분
영어의 문장은 주어와 동사가 가장 기본적인 요소가 됩니다.
동사의 의미와 성격에 따라 그 뒤에 목적어나 보어 등이 와요.

주어
동작이나 상태의 주체가 되는 말을 주어라고 하며,
명사 또는 대명사가 주어 역할을 해요.

동사
주어가 하는 동작이나 상태를 나타내요.
go, run, have, want, ...

동사원형
모양이 바뀌지 않은 동사의 원래 형태를 말해요.

▲ **보어 (주격보어)**
동사 뒤에 쓰여 주어를 보충 설명해주는 말
「주어+동사+보어」 구조의 2형식에서 쓰이며, 주격보어 자리에는
명사 또는 형용사가 쓰여요.

● **목적어**
동사가 나타내는 동작의 대상이 되는 말
주어가 '무엇을' 하는지 나타내요. 목적어 자리에는 명사, 대명사, to부정사(to+동사원형),
동명사(-ing) 등이 올 수 있어요.

■ **간접목적어**
목적어가 두 개(누구에게/무엇을) 필요한 동사가 쓰인 문장 「동사+목적어1+목적어2」에서
'~에게'에 해당하는 목적어1을 간접목적어라고 해요.

◆ **직접목적어**
목적어가 두 개(누구에게/무엇을) 필요한 동사가 쓰인 문장 「동사+목적어1+목적어2」에서
'~을'에 해당하는 목적어2를 직접목적어라고 해요.

★ **목적격보어**
목적어 뒤에 쓰여 목적어를 보충 설명해주는 말
「주어+동사+목적어+목적격보어」 구조의 5형식에서 쓰이며, 목적격보어 자리에는
명사, 형용사 등이 올 수 있어요.

부사구
부사처럼 동사, 형용사, 부사 또는 문장 전체를 꾸며주는 구
장소, 시간, 방법, 정도 등을 나타냅니다.
I went to see a movie **last night**. 나는 **어젯밤에** 영화를 보러 갔다.

구
두 개 이상의 단어가 모여서 이루어진 것
• **명사구**: 문장에서 명사 역할을 하는 구
• **형용사구**: 문장에서 형용사 역할을 하는 구
• **부사구**: 문장에서 부사 역할을 하는 구

WARMING UP

품사	단어를 문법적인 쓰임에 따라 나눠 놓은 것 명사, 대명사, 동사, 형용사, 부사, 전치사, 접속사, 감탄사
명사	사람, 사물, 동물, 장소 등의 이름을 나타내는 말 **Brian, student, girl, boy, book, school, ...**
대명사	앞에 나온 명사를 대신하는 말 **I, you, we, he, she, my, him, this, ...**
형용사	모양, 색깔, 성질, 크기 등을 자세하게 꾸며 주는 말 **pretty, old, young, big, short, ...**
부사	동사, 형용사, 다른 부사 등을 꾸며 주는 말 **very, early, really, fast, ...**
전치사	명사 또는 대명사 앞에 놓여 장소, 시간, 방향 등을 나타내는 말 **in, at, on, to, ...**
접속사	단어나 문장을 연결해주는 말 **and, but, or, when, because, ...**
감탄사	기쁨, 슬픔 등 느낌이나 감정을 표현하는 말 **Oh, Wow, Oops, ...**

인칭대명사

'너', '그', '그것' 등과 같이 사람이나 사물의 이름을 대신하여 부르는 말

주어의 인칭

1인칭 '나(I)' 또는 '나'를 포함한 다른 사람(we)
2인칭 '너(you)' 또는 '너'를 포함한 다른 사람(you)
3인칭 '나'와 '너'를 제외한 나머지(he, she, it, they)

인칭대명사의 격

주격 '~은/는/이/가'라는 뜻으로 주어 자리에 쓰여요.
소유격 '~의'라는 뜻으로 명사 앞에서 명사를 꾸며 줘요.(my friend)
목적격 동사의 목적어 또는 전치사의 목적어로 쓰여요.(have it, to me)

인칭 \ 격	단수			복수		
	주격 (~은/는, ~이/가)	소유격 (~의)	목적격 (~을/를, ~에게)	주격	소유격	목적격
1인칭	I (나는)	my (나의)	me (나를, 나에게)	we (우리는)	our (우리의)	us (우리를, 우리에게)
2인칭	you (너는)	your (너의)	you (너를, 너에게)	you (너희들은)	your (너희들의)	you (너희를, 너희에게)
3인칭	he (그는)	his (그의)	him (그를, 그에게)	they (그들은)	their (그들의)	them (그들을, 그들에게)
	she (그녀는)	her (그녀의)	her (그녀를, 그녀에게)			
	it(그것은)	its(그것의)	it(그것을)			

단수와 복수

단수 셀 수 있는 것이 하나일 때
복수 셀 수 있는 것이 둘 이상일 때

명사의 단수형 vs. 동사의 단수형
- **단수명사**: 명사의 개수가 '하나'이므로 명사 뒤에 아무것도 붙지 않아요.
- **3인칭 단수동사** : 주어가 he, she, it과 같은 3인칭 단수이면서 시제가 현재일 때 일반동사 뒤에 −(e)s를 붙여요.
 he want**s** she go**es**

PART 01

형식별 동사와 쓰임

1형식 동사
써먹기

Chapter 1

01 1형식 문장이란?

1형식 문장은 '**주어+동사**'만으로 문장이 완성됩니다.
대신 **동사 뒤에 장소, 시간, 방법 등을 나타내는 말**이 쓰여 문장에 의미를 더해줍니다.

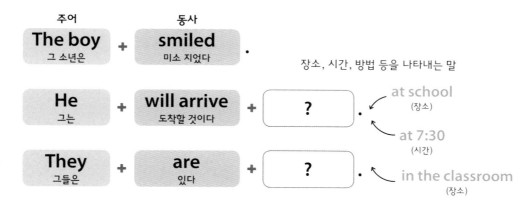

02 1형식에 쓰일 수 있는 동사

1형식 문장에 쓰일 수 있는 동사는 다음과 같아요.
그런데 1형식 동사 중에는 be, live, stay 등과 같이 반드시 장소나 시간을 나타내는 부사구가 있어야
문장의 의미가 통하는 것들이 있어요.

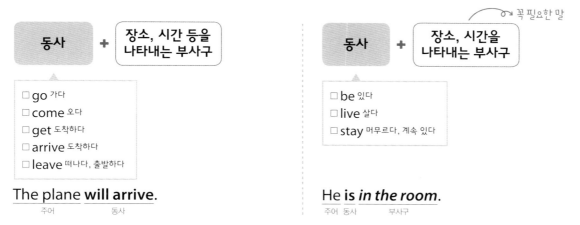

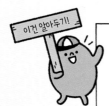
1형식에 쓰이는 동사들은 목적어를 취할 수 없기 때문에 바로 뒤에 명사가 올 수 없어요.
명사 앞에는 전치사를 꼭 써야 해요.
He **goes** *to* school. (○) He **goes** school. (×) 그는 **학교에 간다.**

01 go, come, get, arrive

1형식 동사 | 01

go
가다

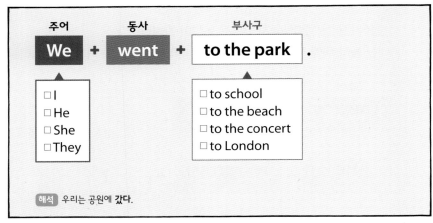

주어		동사		부사구
We	+	went	+	to the park .

☐ I
☐ He
☐ She
☐ They

☐ to school
☐ to the beach
☐ to the concert
☐ to London

해석 우리는 공원에 **갔다**.

CHECK UP ❶

A-1 다음 1형식 문장에 알맞은 말을 고른 후, 빈칸에 쓰세요.

❶ I go _____. ☐ school ☐ to school

❷ We will go _____. ☐ the beach ☐ to the beach

❸ She went _____. ☐ London ☐ to London

❹ They didn't go _____. ☐ to the concert ☐ the concert

A-2 우리말 의미와 일치하도록 빈칸에 알맞은 말을 쓰세요.

❶ 나는 학교에 간다. _____ go _____.

❷ 우리는 해변에 갈 것이다. _____ will go _____.

❸ 그녀는 런던에 갔다. _____ went _____.

❹ 그들은 콘서트에 가지 않았다. _____ didn't go _____.

	현재형	과거형	미래형
긍정형	go goes	went	will go
부정형	don't go doesn't go	didn't go	won't go

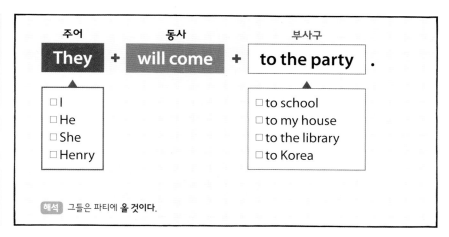

해석 그들은 파티에 올 것이다.

CHECK UP ②

A-1 다음 1형식 문장에 알맞은 말을 고른 후, 빈칸에 쓰세요.

❶ They come _____. ☐ to school ☐ school

❷ He will come _____. ☐ my house ☐ to my house

❸ Henry came _____. ☐ to Korea ☐ Korea

❹ She didn't come _____. ☐ the library ☐ to the library

A-2 우리말 의미와 일치하도록 빈칸에 알맞은 말을 쓰세요.

❶ 그들은 학교에 온다. _____ come _____.

❷ 그는 나의 집에 올 것이다. _____ will come _____.

❸ Henry는 한국에 왔다. _____ came _____.

❹ 그녀는 도서관에 오지 않았다. _____ didn't come _____.

	현재형	과거형	미래형
긍정형	come comes	came	will come
부정형	don't come doesn't come	didn't come	won't come

01 go, come, get, arrive

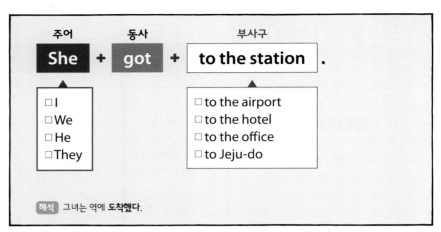

主어 | 동사 | 부사구

She + got + to the station .

- □ I
- □ We
- □ He
- □ They

- □ to the airport
- □ to the hotel
- □ to the office
- □ to Jeju-do

해석 그녀는 역에 **도착했다**.

1형식 동사 | 03

get
도착하다

A-1 다음 1형식 문장에 알맞은 말을 고른 후, 빈칸에 쓰세요.

❶ We will get _____. ☐ to the airport ☐ school

❷ I got _____. ☐ to Jeju-do ☐ Jeju-do

❸ They got _____. ☐ the hotel ☐ to the hotel

❹ He didn't get _____. ☐ to the office ☐ the office

A-2 우리말 의미와 일치하도록 빈칸에 알맞은 말을 쓰세요.

❶ 우리는 공항에 도착할 것이다. _____ will get _____.

❷ 나는 제주도에 도착했다. _____ got _____.

❸ 그들은 호텔에 도착했다. _____ got _____.

❹ 그는 사무실에 도착하지 않았다. _____ didn't get _____.

	현재형	과거형	미래형
긍정형	get gets	got	will get
부정형	don't get doesn't get	didn't get	won't get

1형식 동사 | 04

arrive
도착하다

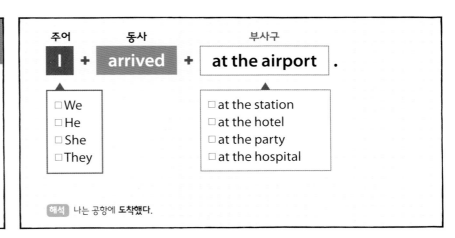

주어		동사		부사구
I	+	**arrived**	+	**at the airport** .

☐ We
☐ He
☐ She
☐ They

☐ at the station
☐ at the hotel
☐ at the party
☐ at the hospital

해석 나는 공항에 **도착했다.**

CHECK UP 4

A-1 다음 1형식 문장에 알맞은 말을 고른 후, 빈칸에 쓰세요.

❶ She will arrive ＿＿＿＿＿＿＿＿＿＿ .

❷ We arrived ＿＿＿＿＿＿＿＿＿＿ .

❸ He arrived ＿＿＿＿＿＿＿＿＿＿ .

❹ They didn't arrive ＿＿＿＿＿＿＿＿＿＿ .

☐ the station ☐ at the station
☐ at the party ☐ the party
☐ at the hospital ☐ the hospital
☐ the airport ☐ at the hotel

A-2 우리말 의미와 일치하도록 빈칸에 알맞은 말을 쓰세요.

❶ 그녀는 역에 도착할 것이다. ＿＿＿ will arrive ＿＿＿＿＿＿＿ .

❷ 우리는 파티에 도착했다. ＿＿＿ arrived ＿＿＿＿＿＿＿ .

❸ 그는 병원에 도착했다. ＿＿＿ arrived ＿＿＿＿＿＿＿ .

❹ 그들은 호텔에 도착하지 않았다. ＿＿＿ didn't arrive ＿＿＿＿＿＿＿ .

	현재형	과거형	미래형
긍정형	arrive arrives	arrived	will arrive
부정형	don't arrive doesn't arrive	didn't arrive	won't arrive

⭐ 우리말과 일치하도록 단어들을 연결하여 문장을 완성하세요.

01 그들은 런던에 도착했다.	02 Ben은 학교에 오지 않았다.	
03 우리는 콘서트에 갈 것이다.	04 Cathy는 도서관에 갔다.	
05 나는 병원에 도착할 것이다.		

01 They • • went • • to the concert.

02 Ben • • will arrive • • to the library.

03 We • • got • • to school.

04 Cathy • • didn't come • • at the hospital.

05 I • • will go • • to London.

⭐ 우리말과 일치하도록 주어진 단어를 활용하여 문장을 완성하세요.

06 손님들이 도착하지 않았다. (the guests, arrive)

→ _____ _____ _____ _____.

07 우리는 해변에 갔다. (we, go)

→ _____ _____ to the beach.

08 학생들은 역에 도착했다. (the students, arrive)

→ _____ _____ _____ at the station.

09 Jenny는 식당에 도착했다. (get)

→ _____ _____ to the restaurant.

10 내 친구들이 나의 집에 올 것이다. (my friends, come)

→ _____ _____ _____ _____ to my house.

● Answer p.02

⭐ 아래 상자에서 알맞은 말을 골라 우리말과 일치하도록 문장을 완성하세요.

주어	동사	부사구
I he we Shelby the plane Mike and Ted she	will arrive got came went didn't come will go arrived	at the office to the library to the park to Korea at the airport to the hospital to his birthday party

01 그녀는 병원에 갈 것이다.

→ _____.

02 Shelby는 도서관에 오지 않았다.

→ _____.

03 나는 그의 생일 파티에 갔다.

→ _____.

04 그 비행기는 공항에 곧 도착할 것이다.

→ _____ soon.

05 그는 사무실에 도착했다.

→ _____.

06 Mike와 Ted는 지난주에 한국에 왔다.

→ _____ last week.

07 우리는 공원에 도착했다.

→ _____.

02 leave, be, live, stay

1형식 동사 | 05

leave
떠나다, 출발하다

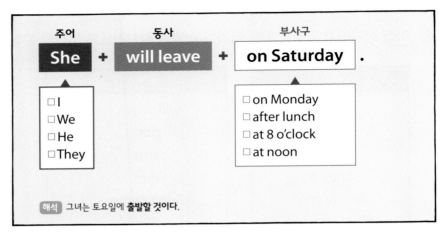

주어	동사	부사구
She	+ will leave +	on Saturday .

- □ I
- □ We
- □ He
- □ They

- □ on Monday
- □ after lunch
- □ at 8 o'clock
- □ at noon

해석 그녀는 토요일에 출발할 것이다.

CHECK UP ❶

A-1 다음 1형식 문장에 알맞은 말을 고른 후, 빈칸에 쓰세요.

❶ We will leave _____ .

❷ He left _____ .

❸ I left _____ .

❹ They didn't leave _____ .

- □ on Monday □ afternoon
- □ after lunch □ hour
- □ 8 o'clock □ at 8 o'clock
- □ at noon □ noon

A-2 우리말 의미와 일치하도록 빈칸에 알맞은 말을 쓰세요.

❶ 우리는 월요일에 출발할 것이다. _____ will leave _____ .

❷ 그는 점심 식사 후에 출발했다. _____ left _____ .

❸ 나는 8시에 출발했다. _____ left _____ .

❹ 그들은 정오에 출발하지 않았다. _____ didn't leave _____ .

	현재형	과거형	미래형
긍정형	leave leaves	left	will leave
부정형	don't leave doesn't leave	didn't leave	won't leave

1형식 동사 | 06

be
있다

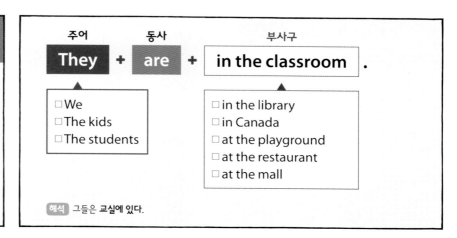

주어		동사		부사구	
They	+	are	+	in the classroom	.

☐ We
☐ The kids
☐ The students

☐ in the library
☐ in Canada
☐ at the playground
☐ at the restaurant
☐ at the mall

해석 그들은 교실에 있다.

CHECK UP ❷

A-1 다음 1형식 문장에 알맞은 말을 고른 후, 빈칸에 쓰세요.

❶ He is _____. ☐ the library ☐ in the library

❷ She was _____. ☐ at the restaurant ☐ the restaurant

❸ We were _____. ☐ the mall ☐ at the mall

❹ The kids were _____. ☐ the playground ☐ at the playground

A-2 우리말 의미와 일치하도록 빈칸에 알맞은 말을 쓰세요.

❶ 그는 도서관에 있다. _____ is _____.

❷ 그녀는 식당에 있었다. _____ was _____.

❸ 우리는 쇼핑몰에 있었다. _____ were _____.

❹ 그 아이들은 운동장에 있었다. _____ were _____.

	현재형	과거형	미래형
긍정형	am, is, are	was were	will be
부정형	am not isn't aren't	wasn't weren't	won't be

02 leave, be, live, stay

1형식 동사 | 07

live
살다

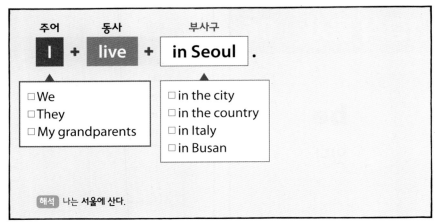

주어	동사	부사구
I +	**live** +	**in Seoul** .

☐We
☐They
☐My grandparents

☐ in the city
☐ in the country
☐ in Italy
☐ in Busan

해석 나는 서울에 산다.

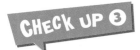

A-1 다음 1형식 문장에 알맞은 말을 고른 후, 빈칸에 쓰세요.

❶ She lives _____. ☐ Busan ☐ in Busan

❷ We live _____. ☐ in the city ☐ the city

❸ They will live _____. ☐ in Italy ☐ Italy

❹ I lived _____. ☐ the country ☐ in the country

A-2 우리말 의미와 일치하도록 빈칸에 알맞은 말을 쓰세요.

❶ 그녀는 부산에 산다. _____ lives _____.

❷ 우리는 도시에 산다. _____ live _____.

❸ 그들은 이탈리아에서 살 것이다. _____ will live _____.

❹ 나는 시골에 살았다. _____ lived _____.

	현재형	과거형	미래형
긍정형	live lives	lived	will live
부정형	don't live doesn't live	didn't live	won't live

1형식 동사 | 08

stay
머무르다, 계속 있다

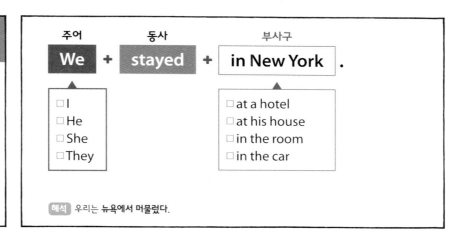

주어 동사 부사구

We + **stayed** + **in New York** .

☐ I
☐ He
☐ She
☐ They

☐ at a hotel
☐ at his house
☐ in the room
☐ in the car

해석 우리는 뉴욕에서 머물렀다.

CHECK UP ④

A-1 다음 1형식 문장에 알맞은 말을 고른 후, 빈칸에 쓰세요.

❶ They will stay _____.
❷ I stayed _____.
❸ She stayed _____.
❹ He didn't stay _____.

☐ at a hotel ☐ a hotel
☐ his house ☐ at his house
☐ the room ☐ in the room
☐ in New York ☐ New York

A-2 우리말 의미와 일치하도록 빈칸에 알맞은 말을 쓰세요.

❶ 그들은 호텔에서 머무를 것이다. _____ will stay _____.
❷ 나는 그의 집에서 머물렀다. _____ stayed _____.
❸ 그녀는 방에 계속 있었다. _____ stayed _____.
❹ 그는 뉴욕에서 머무르지 않았다. _____ didn't stay _____.

	현재형	과거형	미래형
긍정형	stay stays	stayed	will stay
부정형	don't stay doesn't stay	didn't stay	won't stay

⭐ 우리말과 일치하도록 단어들을 연결하여 문장을 완성하세요.

01	그 아이들은 운동장에 있다.	02	그녀는 교실에 없었다.
03	그 기차는 7시에 출발했다.	04	그의 가족은 캐나다에서 살았다.
05	그들은 호텔에서 머무를 것이다.		

01　The kids　•　　　•　wasn't　•　　　•　in Canada.

02　She　•　　　•　lived　•　　　•　at a hotel.

03　The train　•　　　•　are　•　　　•　at 7 o'clock.

04　His family　•　　　•　will stay　•　　　•　in the classroom.

05　They　•　　　•　left　•　　　•　at the playground.

⭐ 우리말과 일치하도록 주어진 단어를 활용하여 문장을 완성하세요.

06　Evan은 도서관에 있다. (be, in the library)

→ Evan _____ _____ _____ _____.

07　나의 가족은 호텔에서 머물렀다. (stay, at a hotel)

→ My family _____ _____ _____ _____.

08　그는 월요일에 떠났다. (leave, on Monday)

→ He _____ _____ _____.

09　그들은 한국에 살지 않는다. (live, in Korea)

→ They _____ _____ _____ _____.

10　우리는 식당에 있었다. (be, at the restaurant)

→ We _____ _____ _____ _____.

● Answer p.03

⭐ **아래 상자에서 알맞은 말을 골라 우리말과 일치하도록 문장을 완성하세요.**

주어	동사	부사구
we	will stay	in the living room
Lena	lives	at 3 o'clock
the plane	were	in this town
our teacher	stayed	in England
my brother	didn't live	in the classroom
I	wasn't	in his room
he	will leave	in Paris

01 그는 자신의 방에 계속 있었다.

→ _____.

02 Lena는 파리에 산다.

→ _____.

03 그 비행기는 3시에 출발할 것이다.

→ _____.

04 우리는 거실에 있었다.

→ _____.

05 내 남동생은 영국에서 머무를 것이다.

→ _____.

06 우리 선생님은 교실에 계시지 않았다.

→ _____.

07 나는 이 마을에 살지 않았다.

→ _____.

Chapter Review 1

A 다음 문장에서 주어와 동사를 찾아 써보세요.

	주어	동사
01 They came to the party.		
02 He didn't get to the airport.		
03 Lisa went to the library.		
04 My sister lived in New York.		
05 My friends were at the playground.		
06 The students arrived at the station.		

B 우리말과 일치하도록 주어진 단어와 〈보기〉의 단어를 활용하여 문장을 완성하세요.

〈보기〉	in different cities	in the classroom	
	at the station	in Paris	to the bookstore

01 Paul은 파리에서 머물렀다. (stay)

→ Paul _____ _____ _____ .

02 우리는 교실에 있었다. (be)

→ We _____ _____ _____ _____ .

03 미나와 나는 다른 도시에 산다. (live)

→ Mina and I _____ _____ _____ _____ .

04 그들은 역에 도착할 것이다. (arrive)

→ They _____ _____ _____ _____ .

05 나는 어제 서점에 갔다. (go)

→ I _____ _____ _____ yesterday.

 C-1 〈보기〉의 단어에서 주어와 동사를 찾아 각각 올바르게 분류하세요.

| 〈보기〉 | arrive | come | we | be | get | leave | she | go | Steve |
| Teddy and his family | stay | my brother | this bus | my sister and I |

주어	동사

C-2 우리말과 일치하도록 위에서 분류한 주어와 동사를 활용하여 문장을 완성하세요.

01 우리는 제주도에 도착했다.

→ _____ to Jeju-do.

02 Steve는 지난주에 우리 집에 왔다.

→ _____ to our house last week.

03 이 버스는 오후 6시에 출발한다.

→ _____ at 6 p.m.

04 Teddy와 그의 가족은 집에 있다.

→ _____ in the house.

05 그녀는 사무실에 도착했다.

→ _____ at the office.

06 내 형은 시카고에서 6일간 머물렀다.

→ _____ in Chicago for six days.

07 내 여동생과 나는 해변에 가지 않았다.

→ _____ to the beach.

Chapter 2

2형식 동사 써먹기

01 2형식 문장이란?

2형식 문장은 '주어+동사'만으로는 문장이 완성되지 않습니다.
동사 혼자서 주어를 충분히 설명할 수가 없기 때문에, **주어에 대해 더 설명해주는 말인** 보어가 동사 뒤에 꼭 필요합니다. 보어 자리에는 **명사**나 **형용사**가 쓰입니다.

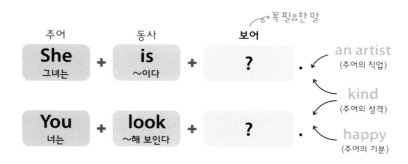

02 2형식에 쓰일 수 있는 동사

2형식 문장에 쓰일 수 있는 동사는 다음과 같아요.
동사에 따라 보어 자리에 올 수 있는 것이 다릅니다.

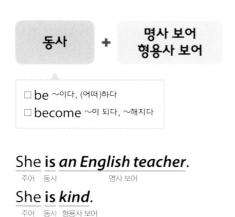

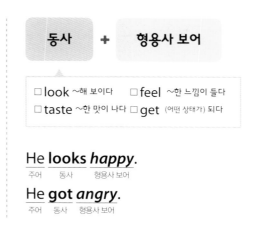

look, feel, taste 등과 같이 몸이 느끼는 감각을 나타내는 동사의 보어 자리에는 반드시 형용사가 와야 합니다. 우리말 해석 '~하게'만 보고 부사를 쓰지 않도록 주의하세요.

She **looked happy**. (○) She **looked happily**. (×) 그녀는 행복하게[행복해] 보였다.

01 be, become

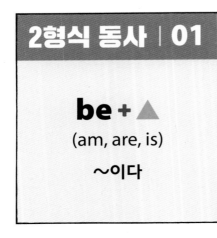

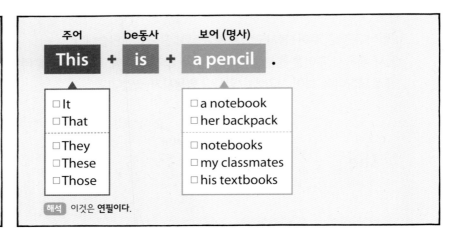

CHECK UP ①

A-1 다음 2형식 문장에 알맞은 말을 고른 후, 빈칸에 쓰세요.

❶ This is _____.
 ☐ a notebook ☐ loudly

❷ These aren't _____.
 ☐ his textbooks ☐ arrive

❸ It is _____.
 ☐ easily ☐ her backpack

❹ They were _____.
 ☐ kindly ☐ my classmates

A-2 우리말 의미와 일치하도록 빈칸에 알맞은 말을 쓰세요.

❶ 이것은 공책이다. _____ is _____.

❷ 이것들은 그의 교과서들이 아니다. _____ aren't _____.

❸ 그것은 그녀의 책가방이다. _____ is _____.

❹ 그들은 나의 반 친구들이었다. _____ were _____.

	현재형	과거형	미래형
긍정형	am, is, are	was were	will be
부정형	am not isn't aren't	wasn't weren't	won't be

2형식 동사 | 01

be + ▲
(am, are, is)
(어떠)하다

주어	be동사	보어 (형용사)
I +	**am** +	**smart** .

□ She
□ They
□ We

□ funny
□ careful
□ brave
□ polite
□ honest

해석 나는 **똑똑하다**.

CHECK UP ❷

A-1 다음 2형식 문장에 알맞은 말을 고른 후, 빈칸에 쓰세요.

❶ I am not _____. □ care □ careful

❷ She isn't _____. □ polite □ politely

❸ You are _____. □ honest □ honestly

❹ They were _____. □ brave □ bravely

A-2 우리말 의미와 일치하도록 빈칸에 알맞은 말을 쓰세요.

❶ 나는 조심하지 않는다. _____ am not _____.

❷ 그녀는 예의 바르지 않다. _____ isn't _____.

❸ 너는 정직하다. _____ are _____.

❹ 그들은 용감했다. _____ were _____.

01 be, become

2형식 동사 | 02

become + ▲

~이 되다

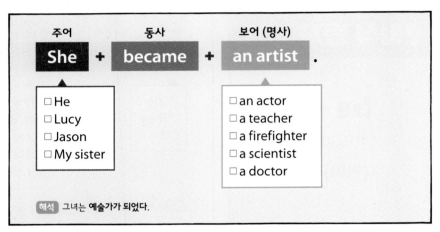

주어		동사		보어 (명사)
She	+	**became**	+	**an artist** .

□ He
□ Lucy
□ Jason
□ My sister

□ an actor
□ a teacher
□ a firefighter
□ a scientist
□ a doctor

해석 그녀는 **예술가**가 **되었다.**

A-1 다음 2형식 문장에 알맞은 말을 고른 후, 빈칸에 쓰세요.

❶ My sister will become _____. □ **an artist** □ **sadly**

❷ I won't become _____. □ **sleep** □ **a doctor**

❸ She became _____. □ **a firefighter** □ **nicely**

❹ He didn't become _____. □ **lived** □ **a scientist**

A-2 우리말 의미와 일치하도록 빈칸에 알맞은 말을 쓰세요.

❶ 나의 언니는 예술가가 될 것이다. _____ will become _____.

❷ 나는 의사가 되지 않을 것이다. _____ won't become _____.

❸ 그녀는 소방관이 되었다. _____ became _____.

❹ 그는 과학자가 되지 않았다. _____ didn't become _____.

	현재형	과거형	미래형
긍정형	become becomes	became	will become
부정형	don't become doesn't become	didn't become	won't become

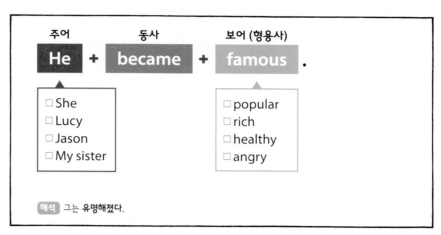

해석 그는 유명해졌다.

A-1 다음 2형식 문장에 알맞은 말을 고른 후, 빈칸에 쓰세요.

❶ They will become _____. ☐ rich ☐ go

❷ I became _____. ☐ health ☐ healthy

❸ Lucy became _____. ☐ angry ☐ angrily

❹ He didn't become _____. ☐ famous ☐ famously

A-2 우리말 의미와 일치하도록 빈칸에 알맞은 말을 쓰세요.

❶ 그들은 부유해질 것이다.　　_____ will become _____.

❷ 나는 건강해졌다.　　_____ became _____.

❸ Lucy는 화가 났다.　　_____ became _____.

❹ 그는 유명해지지 않았다.　　_____ didn't become _____.

⭐ 우리말과 일치하도록 단어들을 연결하여 문장을 완성하세요.

01 그것은 그의 책가방이 아니다.	02 나의 이모는 선생님이 되실 것이다.
03 그들은 내 반 친구들이다.	04 Smith 씨는 정직했다.
05 그 작가는 유명해졌다.	

01 It • • became • • a teacher.

02 My aunt • • are • • famous.

03 They • • isn't • • his backpack.

04 Mr. Smith • • will become • • honest.

05 The writer • • was • • my classmates.

⭐ 우리말과 일치하도록 주어진 단어를 활용하여 문장을 완성하세요.

06 그 개는 똑똑하다. (be, smart)

→ The dog _____ _____.

07 저것들은 Alice의 교과서들이 아니다. (be, Alice's textbooks)

→ Those _____ _____ _____.

08 그 노래는 인기가 많아질 것이다. (become, popular)

→ The song _____ _____ _____.

09 나는 배우가 될 것이다. (become, an actor)

→ I _____ _____ _____ _____.

10 그 아이들은 예의 바르지 않았다. (be, polite)

→ The children _____ _____.

TRAINING 2 2형식 통문장 쓰기

⭐ **아래 상자에서 알맞은 말을 골라 우리말과 일치하도록 문장을 완성하세요.**

주어	동사	보어
these	becomes	funny and kind
the girls	isn't	brave
Chris	became	healthy
that	were	my notebook
he	will become	Joshua's pencils
the street	are	a scientist
she	is	beautiful

01 이것들은 Joshua의 연필들이다.

→ _____.

02 그 거리는 크리스마스에 아름다워진다.

→ _____ at Christmas.

03 그 소녀들은 용감했다.

→ _____.

04 저것은 내 공책이 아니다.

→ _____.

05 그녀는 언젠가 과학자가 될 것이다.

→ _____ someday.

06 Chris는 재미있고 친절하다.

→ _____.

07 그는 다시 건강해졌다.

→ _____ again.

02 look, feel, taste, get

2형식 동사 | 03

look + ▲

〜해 보이다

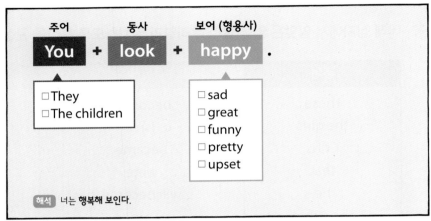

주어 ＋ 동사 ＋ 보어 (형용사)

You + **look** + **happy** .

□ They
□ The children

□ sad
□ great
□ funny
□ pretty
□ upset

해석 너는 행복해 보인다.

CHECK UP ❶

A-1 다음 2형식 문장에 알맞은 말을 고른 후, 빈칸에 쓰세요.

❶ They look _____. □ great □ greatly

❷ She doesn't look _____. □ sadness □ sad

❸ You will look _____. □ pretty □ prettily

❹ The children looked _____. □ happy □ happily

A-2 우리말 의미와 일치하도록 빈칸에 알맞은 말을 쓰세요.

❶ 그들은 멋져 보인다. _____ look _____.

❷ 그녀는 슬퍼 보이지 않는다. _____ doesn't look _____.

❸ 너는 예뻐 보일 것이다. _____ will look _____.

❹ 그 아이들은 행복해 보였다. _____ looked _____.

	현재형	과거형	미래형
긍정형	look looks	looked	will look
부정형	don't look doesn't look	didn't look	won't look

2형식 동사 | 04

feel + ▲

~한 느낌이 들다

주어	동사	보어 (형용사)
I	+ feel +	tired .

□ We
□ They

□ sleepy
□ scared
□ lonely
□ nervous
□ comfortable

해석 나는 피곤한 느낌이 든다[피곤하다].

CHECK UP ②

A-1 다음 2형식 문장에 알맞은 말을 고른 후, 빈칸에 쓰세요.

❶ He feels _____ .　　□ sleep　　□ sleepy

❷ You will feel _____ .　　□ comfortable　　□ comfortably

❸ We felt _____ .　　□ scare　　□ scared

❹ I didn't feel _____ .　　□ tire　　□ tired

A-2 우리말 의미와 일치하도록 빈칸에 알맞은 말을 쓰세요.

❶ 그는 졸리다.　　_____ feels _____ .

❷ 너는 편안할 것이다.　　_____ will feel _____ .

❸ 우리는 무서웠다.　　_____ felt _____ .

❹ 나는 피곤하지 않았다.　　_____ didn't feel _____ .

	현재형	과거형	미래형
긍정형	feel feels	felt	will feel
부정형	don't feel doesn't feel	didn't feel	won't feel

02 look, feel, taste, get

2형식 동사 | 05

taste + ▲

~한 맛이 나다

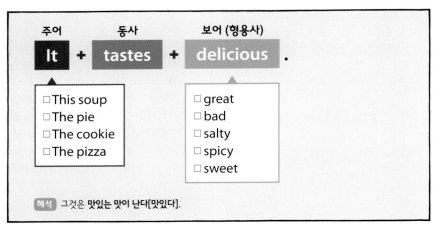

주어	동사	보어 (형용사)
It +	**tastes** +	**delicious** .

- □ This soup
- □ The pie
- □ The cookie
- □ The pizza

- □ great
- □ bad
- □ salty
- □ spicy
- □ sweet

해석 그것은 맛있는 맛이 난다[맛있다].

A-1 다음 2형식 문장에 알맞은 말을 고른 후, 빈칸에 쓰세요.

❶ It tastes _____. □ delicious □ deliciously

❷ The cookie will taste _____. □ sweet □ sweetly

❸ This soup tasted _____. □ bad □ badly

❹ The pizza didn't taste _____. □ salt □ salty

A-2 우리말 의미와 일치하도록 빈칸에 알맞은 말을 쓰세요.

❶ 그것은 맛있다. _____ tastes _____.

❷ 그 쿠키는 단맛이 날 것이다. _____ will taste _____.

❸ 이 수프는 맛이 좋지 않았다. _____ tasted _____.

❹ 그 피자는 짠맛이 나지 않았다. _____ didn't taste _____.

	현재형	과거형	미래형
긍정형	taste tastes	tasted	will taste
부정형	don't taste doesn't taste	didn't taste	won't taste

2형식 동사 | 06

get + ▲

(어떤 상태가) 되다

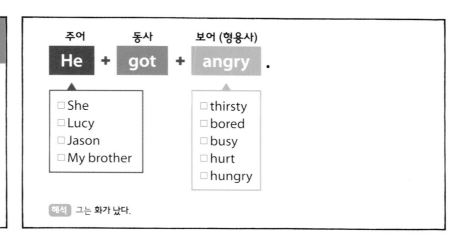

주어	동사	보어 (형용사)
He +	**got** +	**angry** .

□ She
□ Lucy
□ Jason
□ My brother

□ thirsty
□ bored
□ busy
□ hurt
□ hungry

해석 그는 화가 났다.

A-1 다음 2형식 문장에 알맞은 말을 고른 후, 빈칸에 쓰세요.

❶ Lucy gets _____.　　□ hungry　　□ hungrily

❷ They don't get _____.　　□ bore　　□ bored

❸ My brother will get _____.　　□ busy　　□ busily

❹ He got _____.　　□ thirst　　□ thirsty

A-2 우리말 의미와 일치하도록 빈칸에 알맞은 말을 쓰세요.

❶ Lucy는 배고파진다.　　_____ gets _____.

❷ 그들은 지루해하지 않는다.　　_____ don't get _____.

❸ 내 남동생은 바빠질 것이다.　　_____ will get _____.

❹ 그는 목이 말라졌다.　　_____ got _____.

	현재형	과거형	미래형
긍정형	get gets	got	will get
부정형	don't get doesn't get	didn't get	won't get

⭐ **우리말과 일치하도록 단어들을 연결하여 문장을 완성하세요.**

> 01 그 선수는 다쳤다. 02 나의 할아버지는 피곤해하신다.
>
> 03 그 수프는 매운맛이 날 것이다. 04 그 아이들은 지루해 보였다.
>
> 05 우리 선생님은 속상해 보이신다.

01 The player • • looked • spicy.

02 My grandpa • • looks • hurt.

03 The soup • • feels • tired.

04 The kids • • will taste • upset.

05 Our teacher • • got • bored.

⭐ **우리말과 일치하도록 주어진 단어를 활용하여 문장을 완성하세요.**

06 Jake는 오늘 행복해 보인다. (look, happy)

→ Jake _____ _____ today.

07 그 가수는 무대 위에서 긴장하지 않았다. (feel, nervous)

→ The singer _____ _____ _____ on the stage.

08 너는 그 원피스를 입으면 예뻐 보일 것이다. (look, pretty)

→ You _____ _____ _____ in the dress.

09 그 쿠키는 맛있었다. (taste, delicious)

→ The cookies _____ _____.

10 나는 운동 후에는 목이 마르게 된다. (get, thirsty)

→ I _____ _____ after exercise.

⭐ 아래 상자에서 알맞은 말을 골라 우리말과 일치하도록 문장을 완성하세요.

주어
the food
you
Jisu
I
we
he
my friend

동사
feel
didn't taste
looked
gets
got
will feel
looks

보어
tired
bored
salty
comfortable
sleepy
sad
angry

01 나는 점심시간 후에 졸리다.

➔ _____ after lunchtime.

02 내 친구는 오늘 아침에 피곤해 보였다.

➔ _____ this morning.

03 그 음식은 짠맛이 나지 않았다.

➔ _____.

04 너는 곧 편안할 것이다.

➔ _____ soon.

05 지수는 오늘 슬퍼 보인다.

➔ _____ today.

06 우리는 수학 시간에 지루해졌다.

➔ _____ in our math class.

07 그는 쉽게 화를 낸다.

➔ _____ easily.

Chapter Review 2

A 다음 문장에서 동사에는 ○, 보어에는 밑줄을 그은 후, 보어 자리에 무엇이 쓰였는지 고르세요.

01 It tasted bad. ☐ 명사 ☐ 형용사

02 This isn't my book. ☐ 명사 ☐ 형용사

03 The child became an artist. ☐ 명사 ☐ 형용사

04 Ms. Green looks upset. ☐ 명사 ☐ 형용사

05 You will get hungry soon. ☐ 명사 ☐ 형용사

06 They weren't Jane's pencils. ☐ 명사 ☐ 형용사

B 우리말과 일치하도록 주어진 단어와 〈보기〉의 단어를 활용하여 문장을 완성하세요.

〈보기〉 a teacher	busy	lonely	funny	pretty

01 Kelly는 어제 예뻐 보였다. (look)

→ Kelly _____ _____ yesterday.

02 나는 선생님이 되지 않을 것이다. (become)

→ I _____ _____ _____ _____.

03 그는 외롭게 느꼈다. (feel)

→ He _____ _____.

04 그 쇼는 재미있지 않다. (be)

→ The show _____ _____.

05 그들은 곧 바빠질 것이다. (get)

→ They _____ _____ _____ soon.

 C-1 〈보기〉의 단어에서 동사와 보어(명사, 형용사)를 찾아 각각 올바르게 분류하세요.

| 〈보기〉 | scared | be | become | healthy | a doctor | look | sad |
| | my classmates | polite | great | taste | feel | | |

동사	보어 (명사)	보어 (형용사)

C-2 우리말과 일치하도록 위에서 분류한 동사와 보어를 활용하여 문장을 완성하세요.

01 그들은 나의 반 친구들이다.

→ They _____.

02 나의 할머니께서는 건강해지셨다.

→ My grandmother _____.

03 오늘 저녁 식사는 맛이 좋았다.

→ Today's dinner _____.

04 그 학생은 예의가 바르다.

→ The student _____.

05 Steve와 Mike는 오늘 슬퍼 보였다.

→ Steve and Mike _____ today.

06 나는 무섭다.

→ I _____.

07 나의 삼촌은 의사가 되었다.

→ My uncle _____.

MiNi Test ①

A 주어진 단어를 활용하여 그림의 상황에 맞는 문장을 완성하세요. (모두 과거형으로 쓸 것)

 → →

01 Lena and I _____ last Saturday.
(go, Busan)

02 We _____.
(arrive, Haeundae Beach)

03 The beach _____ and we _____.
(look, beautiful) (feel, happy)

B 우리말 의미와 일치하도록 주어진 단어를 활용하여 문장을 완성하시오.

01 그는 유명한 배우가 되었다. (become, a famous actor)

→ He _____ _____ _____.

02 내 남동생은 오늘 아침에 이상해 보였다. (look, strange)

→ My brother _____ _____ this morning.

03 그들은 자신들의 교실로 뛰어 들어갔다. (run)

→ They _____ to their classroom.

04 엄마는 가끔 화를 내신다. (get, angry)

→ My mom sometimes _____ _____.

05 이 피자는 매운맛이 날 것이다. (taste, spicy)

→ This pizza _____ _____ _____.

C 다음 문장을 읽고 알맞은 문장의 형식을 찾아 ✓ 표시하세요.

	1형식 (주어+동사)	2형식 (주어+동사+보어)
01 These are my brother's notebooks.	☐	☐
02 The teacher is in the classroom.	☐	☐
03 The students got to school.	☐	☐
04 My grandma will stay in New York.	☐	☐
05 You won't feel lonely.	☐	☐

D 우리말과 일치하도록 주어진 단어와 〈보기〉의 단어를 활용하여 문장을 완성하세요.

〈보기〉　tired　　　　upset　　　　careful
　　　　to my house　　to our classroom

01 우리는 우리 교실로 달려간다. (run)

→ _____ _____ _____ _____ .

02 그 아이는 도로에서 조심하지 않았다. (be)

→ _____ _____ _____ _____ on the street.

03 그의 부모님은 속상해 보이셨다. (look)

→ _____ _____ _____ .

04 내 친구들이 우리 집에 올 것이다. (come)

→ _____ _____ _____ _____

_____ _____ .

05 나는 저녁 식사 후에 피곤한 느낌이 들었다. (feel)

→ _____ _____ _____ after dinner.

Chapter 3

3형식 동사 써먹기

01 3형식 문장이란?

3형식 문장은 '**주어+동사**'만으로는 문장이 완성되지 않고, **동사가 나타내는 동작의 대상이 되는** 목적어 한 개가 동사 뒤에 꼭 필요합니다.

목적어 자리에는 **명사**나 명사 역할을 할 수 있는 **to부정사(to+동사원형)**나 **동명사(동사+-ing)**가 쓰입니다.

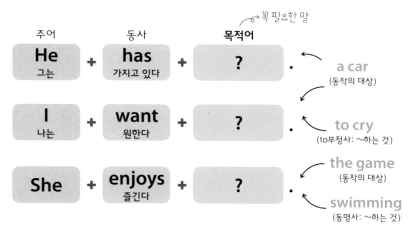

02 3형식에 쓰일 수 있는 동사

3형식 문장에 쓰일 수 있는 동사는 매우 많지만, 자주 쓰이거나 중요한 동사들은 다음과 같아요.
동사에 따라 목적어 자리에 to부정사나 동명사가 올 수 있습니다.

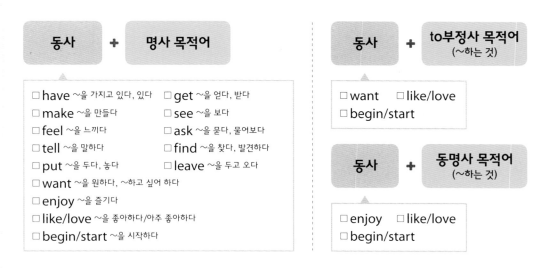

목적어가 '~을, ~를'로 해석되지 않는 경우도 있으니 동사 뒤에 전치사를 쓰지 않도록 주의하세요.

call **to** the police 경찰에게 전화하다 answer **to** the question 질문에 답하다
enter **into** the room 방에 들어가다 marry **with** him 그와 결혼하다

01 have/get, make, see, feel

3형식 동사 | 01 02

have/get + ●
~을 가지고 있다, 있다
/얻다, 받다

주어	동사	목적어 (명사)
She	+ has / gets +	a ticket .

☐ He
☐ Amy
☐ Eric
☐ My uncle

☐ a smartphone
☐ a problem
☐ a car
☐ a letter
☐ a present

해석 그녀는 **티켓을** 가지고 있다/얻는다.

A-1 다음 3형식 문장에 알맞은 말을 고른 후, 빈칸에 쓰세요.

❶ He has _____.
 ☐ a smartphone ☐ sad

❷ You will get _____.
 ☐ famously ☐ a present

❸ I got _____.
 ☐ a letter ☐ sadly

❹ She didn't have _____.
 ☐ lucky ☐ a car

A-2 우리말 의미와 일치하도록 빈칸에 알맞은 말을 쓰세요.

❶ 그는 스마트폰을 갖고 있다.
 _____ has _____.

❷ 너는 선물을 받게 될 것이다.
 _____ will get _____.

❸ 나는 편지 한 통을 받았다.
 _____ got _____.

❹ 그녀는 자동차를 갖고 있지 않았다.
 _____ didn't have _____.

	현재형	과거형	미래형
긍정형	have/get has/gets	had/got	will have/will get
부정형	don't have/don't get doesn't have/doesn't get	didn't have/didn't get	won't have/won't get

해석 우리는 테이블을 만들 것이다.

CHECK UP ❷

A-1 다음 3형식 문장에 알맞은 말을 고른 후, 빈칸에 쓰세요.

❶ The designer makes _____. ☐ upset ☐ a dress

❷ They will make _____. ☐ a chair ☐ taste

❸ She made _____. ☐ rich ☐ a doll

❹ We didn't make _____. ☐ a toy car ☐ came

A-2 우리말 의미와 일치하도록 빈칸에 알맞은 말을 쓰세요.

❶ 그 디자이너는 드레스를 만든다. _____ makes _____.

❷ 그들은 의자를 만들 것이다. _____ will make _____.

❸ 그녀는 인형을 만들었다. _____ made _____.

❹ 우리는 장난감 자동차를 만들지 않았다. _____ didn't make _____.

	현재형	과거형	미래형
긍정형	make makes	made	will make
부정형	don't make doesn't make	didn't make	won't make

01 have/get, make, see, feel

3형식 동사 | 04

see + ●

~을 보다

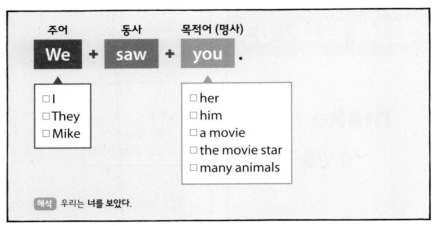

CHECK UP ❸

A-1 다음 3형식 문장에 알맞은 말을 고른 후, 빈칸에 쓰세요.

❶ You will see _____. ☐ many animals ☐ many

❷ Mike saw _____. ☐ she ☐ her

❸ We saw _____. ☐ popular ☐ the movie star

❹ I didn't see _____. ☐ him ☐ he

A-2 우리말 의미와 일치하도록 빈칸에 알맞은 말을 쓰세요.

❶ 너는 많은 동물을 보게 될 것이다. _____ will see _____.

❷ Mike는 그녀를 봤다. _____ saw _____.

❸ 우리는 그 영화배우를 봤다. _____ saw _____.

❹ 나는 그를 보지 못했다. _____ didn't see _____.

	현재형	과거형	미래형
긍정형	see sees	saw	will see
부정형	don't see doesn't see	didn't see	won't see

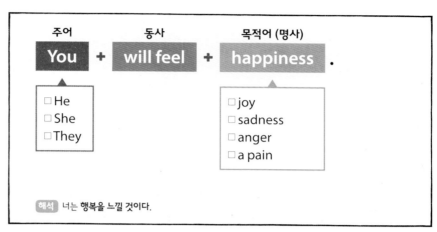

해석 너는 행복을 느낄 것이다.

CHECK UP ④

A-1 다음 3형식 문장에 알맞은 말을 고른 후, 빈칸에 쓰세요.

❶ We feel _____. 　☐ joy　　☐ joyfully

❷ They will feel _____. 　☐ anger　　☐ angrily

❸ He felt _____. 　☐ happily　　☐ happiness

❹ I didn't feel _____. 　☐ sadly　　☐ sadness

A-2 우리말 의미와 일치하도록 빈칸에 알맞은 말을 쓰세요.

❶ 우리는 기쁨을 느낀다.　　　　_____ feel _____.

❷ 그들은 분노를 느낄 것이다.　　_____ will feel _____.

❸ 그는 행복을 느꼈다.　　　　　_____ felt _____.

❹ 나는 슬픔을 느끼지 않았다.　　_____ didn't feel _____.

	현재형	과거형	미래형
긍정형	feel feels	felt	will feel
부정형	don't feel doesn't feel	didn't feel	won't feel

⭐ 우리말과 일치하도록 단어들을 연결하여 문장을 완성하세요.

01 Banks 씨는 편지 한 통을 받았다.	02 부모님들은 기쁨을 느끼실 것이다.
03 그들은 많은 별을 보았다.	04 우리는 의자를 만들었다.
05 나는 스마트폰을 갖고 있지 않다.	

01 Mr. Banks • • saw • • a chair.

02 The parents • • don't have • • many stars.

03 They • • got • • joy.

04 We • • will feel • • a smartphone.

05 I • • made • • a letter.

⭐ 우리말과 일치하도록 주어진 단어를 활용하여 문장을 완성하세요.

06 그 소년은 종종 슬픔을 느낀다. (feel, sadness)

→ The boy often _____ _____.

07 사람들은 생일에 선물을 받는다. (get, presents)

→ People _____ _____ on their birthday.

08 그는 어제 영화를 봤다. (see, a movie)

→ He _____ _____ _____ yesterday.

09 우리는 남동생을 위해 장난감을 만들 것이다. (make, a toy)

→ We _____ _____ _____ _____ for our brother.

10 나는 오늘 숙제가 없다. (have, homework)

→ I _____ _____ _____ today.

● Answer p.06

⭐ 아래 상자에서 알맞은 말을 골라 우리말과 일치하도록 문장을 완성하세요.

주어	동사	목적어
every classroom	has	a computer
I	got	happiness
we	makes	her
my grandmother	will see	a table
he	feel	a text message
they	will make	a sweater
animals	saw	their friend

01 그들은 극장에서 자신들의 친구를 봤다.

→ _____ at the theater.

02 그는 이번 주 일요일에 테이블을 만들 것이다.

→ _____ this Sunday.

03 우리는 오늘 오후에 그녀를 볼 것이다.

→ _____ this afternoon.

04 우리 학교의 모든 교실에는 컴퓨터가 있다.

→ _____ in our school.

05 동물들 또한 행복을 느낀다.

→ _____, too.

06 나의 할머니는 겨울마다 스웨터를 만드신다.

→ _____ every winter.

07 나는 Elly로부터 문자 메시지를 받았다.

→ _____ from Elly.

02 ask, tell, find, put/leave

3형식 동사 | 06

ask + ●
~을 묻다, 물어보다

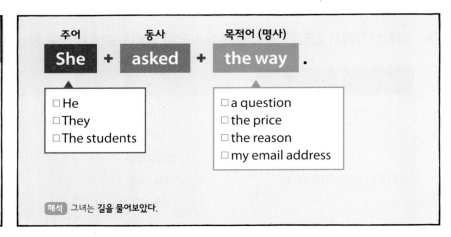

주어	동사	목적어 (명사)
She +	asked +	the way .

□ He
□ They
□ The students

□ a question
□ the price
□ the reason
□ my email address

해석 그녀는 길을 물어보았다.

CHECK UP ❶

A-1 다음 3형식 문장에 알맞은 말을 고른 후, 빈칸에 쓰세요.

❶ We will ask _____ .

❷ I asked _____ .

❸ They asked _____ .

❹ He didn't ask _____ .

☐ the price ☐ pretty
☐ nice ☐ a question
☐ old ☐ my email address
☐ the reason ☐ ready

A-2 우리말 의미와 일치하도록 빈칸에 알맞은 말을 쓰세요.

❶ 우리는 그 가격을 물어볼 것이다. _____ will ask _____ .

❷ 나는 질문을 했다. _____ asked _____ .

❸ 그들은 내 이메일 주소를 물어보았다. _____ asked _____ .

❹ 그는 그 이유를 물어보지 않았다. _____ didn't ask _____ .

	현재형	과거형	미래형
긍정형	ask asks	asked	will ask
부정형	don't ask doesn't ask	didn't ask	won't ask

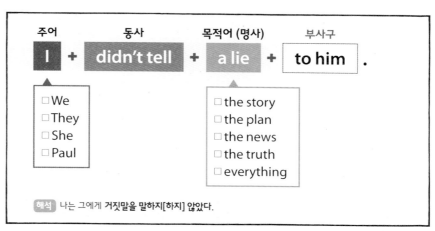

해석 나는 그에게 거짓말을 말하지[하지] 않았다.

CHECK UP ❷

A-1 다음 3형식 문장에 알맞은 말을 고른 후, 빈칸에 쓰세요.

❶ They tell _____ to him.　☐ me　　☐ the news

❷ She will tell _____ to him.　☐ everything　☐ her

❸ I told _____ to him.　☐ safe　　☐ the truth

❹ We didn't tell _____ to him.　☐ the plan　☐ noisy

A-2 우리말 의미와 일치하도록 빈칸에 알맞은 말을 쓰세요.

❶ 그들은 그에게 그 소식을 말한다.　_____ tell _____ to him.

❷ 그녀는 그에게 모든 것을 말할 것이다.　_____ will tell _____ to him.

❸ 나는 그에게 사실을 말했다.　_____ told _____ to him.

❹ 우리는 그에게 그 계획을 말하지 않았다.　_____ didn't tell _____ to him.

	현재형	과거형	미래형
긍정형	tell tells	told	will tell
부정형	don't tell doesn't tell	didn't tell	won't tell

02 ask, tell, find, put/leave

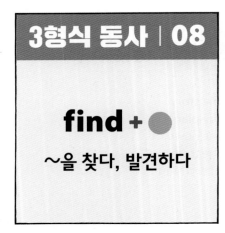

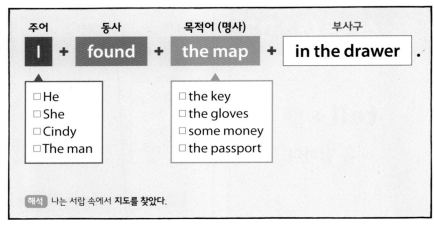

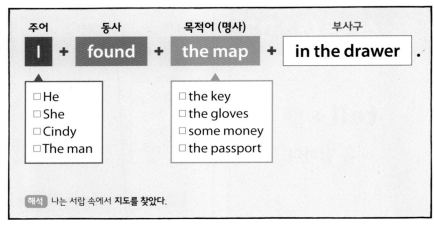

CHECK UP ❸

A-1 다음 3형식 문장에 알맞은 말을 고른 후, 빈칸에 쓰세요.

❶ He found _____ .

❷ Cindy didn't find _____ .

❸ You will find _____ in the drawer.

❹ I found _____ in the drawer.

☐ funny ☐ the gloves

☐ the key ☐ happy

☐ healthy ☐ the map

☐ the passport ☐ clean

A-2 우리말 의미와 일치하도록 빈칸에 알맞은 말을 쓰세요.

❶ 그는 장갑을 찾았다. _____ found _____ .

❷ Cindy는 열쇠를 찾지 못했다. _____ didn't find _____ .

❸ 너는 서랍 속에서 지도를 찾을 것이다. _____ will find _____ in the drawer.

❹ 나는 서랍 속에서 여권을 찾았다. _____ found _____ in the drawer.

	현재형	과거형	미래형
긍정형	find finds	found	will find
부정형	don't find doesn't find	didn't find	won't find

3형식 동사 | 09 10

put/leave + ●

~을 (장소에) 두다, 놓다/
두고 오다

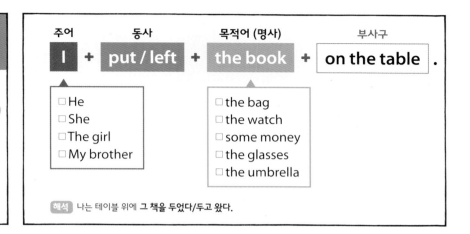

주어	동사	목적어 (명사)	부사구
I	put / left	the book	on the table .

☐ He
☐ She
☐ The girl
☐ My brother

☐ the bag
☐ the watch
☐ some money
☐ the glasses
☐ the umbrella

해석 나는 테이블 위에 **그 책을 두었다/두고 왔다.**

CHECK UP ④

A-1 다음 3형식 문장에 알맞은 말을 고른 후, 빈칸에 쓰세요.

❶ He puts _____ on the table.

❷ I will leave _____ on the table.

❸ She put _____ on the table.

❹ The girl left _____ on the table.

☐ the glasses ☐ keeps
☐ some money ☐ quick
☐ the bag ☐ careful
☐ early ☐ the watch

A-2 우리말 의미와 일치하도록 빈칸에 알맞은 말을 쓰세요.

❶ 그는 테이블 위에 안경을 둔다. _____ puts _____ on the table.

❷ 나는 테이블 위에 돈을 좀 두고 올 것이다. _____ will leave _____ on the table.

❸ 그녀는 테이블 위에 가방을 두었다. _____ put _____ on the table.

❹ 그 소녀는 테이블 위에 시계를 두고 왔다. _____ left _____ on the table.

	현재형	과거형	미래형
긍정형	put/leave puts/leaves	put/left	will put/will leave
부정형	don't put/don't leave doesn't put/doesn't leave	didn't put/ didn't leave	won't put/ won't leave

⭐ 우리말과 일치하도록 단어들을 연결하여 문장을 완성하세요.

01 그녀는 거짓말을 했다.	02 내 남동생은 자신의 열쇠를 찾지 못했다.
03 Mina는 그 가격을 물어봤다.	04 그는 사실을 말하지 않았다.
05 나는 내 자전거를 찾았다.	

01 She • • found • • his key.

02 My brother • • told • • the price.

03 Mina • • didn't find • • the truth.

04 He • • asked • • my bicycle.

05 I • • didn't tell • • a lie.

⭐ 우리말과 일치하도록 주어진 단어를 활용하여 문장을 완성하세요.

06 학생들은 그것에 대해 질문할 것이다. (ask, a question)

→ The students _____ _____ _____ _____ about it.

07 엄마는 항상 테이블 위에 안경을 두신다. (put, her glasses)

→ Mom always _____ _____ _____ on the table.

08 나의 언니는 나에게 재미난 이야기를 해준다. (tell, a funny story)

→ My sister _____ _____ _____ _____ to me.

09 그 남자아이는 서랍 속에서 자신의 장갑을 찾았다. (find, his gloves)

→ The boy _____ _____ _____ in the drawer.

10 나는 그 드레스의 가격을 물어보지 않았다. (ask, the price)

→ I _____ _____ _____ _____ of the dress.

● Answer p.07

⭐ 아래 상자에서 알맞은 말을 골라 우리말과 일치하도록 문장을 완성하세요.

주어	동사	목적어
you	didn't tell	a lie
James	left	his cat
my friend	will find	my email address
she	asked	your passport
he	will tell	my bag
your sister	found	the news
I	put	her umbrella

01 나는 테이블 위에 내 가방을 두었다.

→ _____ on the table.

02 너는 서랍 속에서 네 여권을 찾을 것이다.

→ _____ in the drawer.

03 네 누나가 네게 그 소식을 말해줄 것이다.

→ _____ to you.

04 그는 책상 아래에서 자신의 고양이를 발견했다.

→ _____ under the desk.

05 그녀는 버스에 자신의 우산을 두고 왔다.

→ _____ on the bus.

06 James는 자신의 부모님에게 거짓말을 하지 않았다.

→ _____ to his parents.

07 내 친구는 내 이메일 주소를 물어보았다.

→ _____.

03 want, enjoy, like/love, begin/start

3형식 동사 | 11

want + ●

~하는 것을 원하다,
~하고 싶어 하다

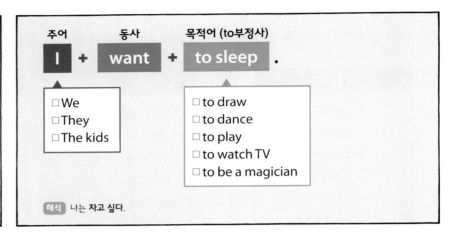

주어 동사 목적어 (to부정사)

I + **want** + **to sleep** .

- □ We
- □ They
- □ The kids

- □ to draw
- □ to dance
- □ to play
- □ to watch TV
- □ to be a magician

해석 나는 자고 싶다.

CHECK UP ❶

A-1 다음 3형식 문장에 알맞은 말을 고른 후, 빈칸에 쓰세요.

❶ I want _____ .
 □ to be a magician □ is a magician

❷ She wants _____ .
 □ draws □ to draw

❸ They wanted _____ .
 □ watch TV □ to watch TV

❹ The kids didn't want _____ .
 □ slept □ to sleep

A-2 우리말 의미와 일치하도록 빈칸에 알맞은 말을 쓰세요.

❶ 나는 마술사가 되고 싶다.
 _____ want _____ .

❷ 그녀는 그림을 그리고 싶어 한다.
 _____ wants _____ .

❸ 그들은 TV를 보고 싶어 했다.
 _____ wanted _____ .

❹ 그 아이들은 자고 싶어 하지 않았다.
 _____ didn't want _____ .

	현재형	과거형	미래형
긍정형	want wants	wanted	will want
부정형	don't want doesn't want	didn't want	won't want

3형식 동사 | 12

enjoy + ●
~하는 것을 즐기다

주어	동사	목적어 (동명사)
I	+ enjoy +	cooking .

- ☐ We
- ☐ They
- ☐ The kids

- ☐ exercising
- ☐ skating
- ☐ riding a bike
- ☐ taking pictures
- ☐ listening to music

해석 나는 요리하는 것을 즐긴다.

CHECK UP ❷

A-1 다음 3형식 문장에 알맞은 말을 고른 후, 빈칸에 쓰세요.

❶ The kids enjoy _____.

❷ I don't enjoy _____.

❸ You will enjoy _____.

❹ He enjoyed _____.

☐ exercising　　☐ to exercise

☐ take pictures　　☐ taking pictures

☐ to ride a bike　　☐ riding a bike

☐ skate　　☐ skating

A-2 우리말 의미와 일치하도록 빈칸에 알맞은 말을 쓰세요.

❶ 그 아이들은 운동하는 것을 즐긴다.　　_____ enjoy _____.

❷ 나는 사진 찍는 것을 즐기지 않는다.　　_____ don't enjoy _____.

❸ 너는 자전거 타는 것을 즐기게 될 것이다.　　_____ will enjoy _____.

❹ 그는 스케이트 타는 것을 즐겼다.　　_____ enjoyed _____.

	현재형	과거형	미래형
긍정형	enjoy enjoys	enjoyed	will enjoy
부정형	don't enjoy doesn't enjoy	didn't enjoy	won't enjoy

03 want, enjoy, like/love, begin/start

3형식 동사 | 13 14

like/love + ●

~하는 것을
좋아하다/아주 좋아하다

주어	동사	목적어 (to부정사 / 동명사)
She +	**likes / loves** +	**to ski / skiing** .

☐ He
☐ Mary
☐ My friend

☐ to swim / swimming
☐ to talk / talking
☐ to read / reading
☐ to travel / traveling

해석 그녀는 스키 타는 것을 좋아한다/아주 좋아한다.

CHECK UP ❸

A-1 다음 3형식 문장에 알맞은 말을 고른 후, 빈칸에 쓰세요.

❶ Mary loves _____. ☐ read ☐ reading

❷ We don't like _____. ☐ traveling ☐ to traveling

❸ You will love _____. ☐ to swim ☐ to swimming

❹ I didn't like _____. ☐ ski ☐ to ski

A-2 우리말 의미와 일치하도록 빈칸에 알맞은 말을 쓰세요.

❶ Mary는 책 읽는 것을 아주 좋아한다. _____ loves _____.

❷ 우리는 여행 가는 것을 좋아하지 않는다. _____ don't like _____.

❸ 너는 수영하는 것을 아주 좋아하게 될 것이다. _____ will love _____.

❹ 나는 스키 타는 것을 좋아하지 않았다. _____ didn't like _____.

	현재형	과거형	미래형
긍정형	like/love likes/loves	liked/loved	will like/will love
부정형	don't like/don't love doesn't like/doesn't love	didn't like/didn't love	won't like/won't love

3형식 동사 | 15 16

begin/ start + ●

〜하는 것을 시작하다

주어	동사	목적어 (to부정사 / 동명사)
He	began / started	to cry / crying .

□ She
□ They
□ People

□ to laugh / laughing
□ to shout / shouting
□ to run / running
□ to speak / speaking

해석 그는 우는 것을[울기] 시작했다.

CHECK UP 4

A-1 다음 3형식 문장에 알맞은 말을 고른 후, 빈칸에 쓰세요.

❶ He begins _____.　　□ shout　　□ to shout

❷ She will start _____.　　□ speak　　□ speaking

❸ People began _____.　　□ laughing　　□ to laughing

❹ They started _____.　　□ to run　　□ to running

A-2 우리말 의미와 일치하도록 빈칸에 알맞은 말을 쓰세요.

❶ 그는 소리 지르기 시작한다.　　_____ begins _____.

❷ 그녀는 말하기 시작할 것이다.　　_____ will start _____.

❸ 사람들은 웃기 시작했다.　　_____ began _____.

❹ 그들은 달리기 시작했다.　　_____ started _____.

	현재형	과거형	미래형
긍정형	begin/start begins/starts	began/ started	will begin/ will start
부정형	don't begin/don't start doesn't begin/doesn't start	didn't begin/ didn't start	won't begin/ won't start

🌸 **우리말과 일치하도록 단어들을 연결하여 문장을 완성하세요.**

01 Peter는 운동하는 것을 즐기지 않는다.	02 우리 가족은 캠핑하는 것을 좋아한다.
03 사람들은 웃기 시작했다.	04 그들은 노래를 부르고 싶어 한다.
05 그 남자아이들은 춤추고 싶어 하지 않았다.	

01 Peter　•　• likes　•　• exercising.

02 My family •　• doesn't enjoy •　• to sing.

03 People •　• started　•　• to dance.

04 They　•　• didn't want •　• camping.

05 The boys •　• want　•　• laughing.

🌸 **우리말과 일치하도록 주어진 단어를 활용하여 문장을 완성하세요.**

06 나는 하루 종일 놀고 싶었다. (want, to play)

→ I _____ _____ _____ all day.

07 민준이는 영어 일기를 쓰기 시작했다. (begin, to write)

→ Minjun _____ _____ _____ an English diary.

08 몇몇 아이들은 책 읽는 것을 좋아하지 않는다. (like, reading)

→ Some children _____ _____ _____.

09 그는 주말에 요리하는 것을 즐긴다. (enjoy, cooking)

→ He _____ _____ on weekends.

10 나의 조부모님은 여행 가는 것을 매우 좋아하셨다. (love, to travel)

→ My grandparents _____ _____ _____ so much.

⭐ 아래 상자에서 알맞은 말을 골라 우리말과 일치하도록 문장을 완성하세요.

주어	동사	목적어
we lions Amanda he my friend I the driver	loves began enjoys started don't like enjoyed didn't want	to run shouting to draw listening to music riding our bikes swimming to talk

01 그 운전자는 나에게 소리 지르기 시작했다.

→ _____ at me.

02 사자들은 수영하는 것을 좋아하지 않는다.

→ _____ .

03 우리는 지난 토요일에 자전거 타는 것을 즐겼다.

→ _____ last Saturday.

04 나는 미술 시간에 그림을 그리고 싶지 않았다.

→ _____ in art class.

05 그는 이야기하는 것을 아주 좋아한다.

→ _____ .

06 내 친구는 갑자기 달리기 시작했다.

→ _____ suddenly.

07 Amanda는 음악을 듣는 것을 즐긴다.

→ _____ .

Chapter Review 3

A 다음 문장에서 동사와 목적어를 찾아 써보세요.

	동사	목적어(~을[를])

01 My mom makes a dress.

02 We won't get tickets.

03 I enjoy taking pictures.

04 You didn't tell everything to me.

05 He found his glasses in the drawer.

06 June will ask the way.

B 우리말과 일치하도록 주어진 단어와 〈보기〉의 단어를 활용하여 문장을 완성하세요.

〈보기〉	him	to be	her bag	skiing	a present

01 내 친구들은 스키 타는 것을 좋아한다. (like)

→ My friends _____ _____.

02 우리는 교실에서 그를 보지 못했다. (see)

→ We _____ _____ _____ in the classroom.

03 나는 할머니로부터 선물을 받았다. (get)

→ I _____ _____ _____ from my grandma.

04 Susie는 항상 책상 위에 자신의 가방을 둔다. (put)

→ Susie always _____ _____ _____ on the desk.

05 그는 작가가 되고 싶어 한다. (want)

→ He _____ _____ _____ a writer.

C-1 〈보기〉의 단어에서 동사와 목적어를 찾아 각각 올바르게 분류하세요.

〈보기〉 a pain make have the player feel
to cry a smartphone leave skating start
a dress see some money enjoy

동사	목적어

C-2 우리말과 일치하도록 위에서 분류한 동사와 목적어를 활용하여 문장을 완성하세요.

01 나는 테이블 위에 돈을 좀 두고 왔다.

→ I _____ on the table.

02 Luke는 작년에 스마트폰을 가지고 있지 않았다.

→ Luke _____ last year.

03 그 어린 소년은 울기 시작했다.

→ The little boy _____ .

04 우리는 오늘 경기에서 그 선수를 봤다.

→ We _____ in today's game.

05 Wendy는 자신의 인형을 위해 드레스를 만들었다.

→ Wendy _____ for her doll.

06 그 선수는 다리에 통증을 느꼈다.

→ The player _____ in his leg.

07 사람들은 아이스 링크에서 스케이트 타는 것을 즐긴다.

→ People _____ at the ice rink.

MiNi Test ②

A 주어진 단어를 활용하여 그림의 상황에 맞는 문장을 완성하세요. (02~03번은 과거형으로 쓸 것)

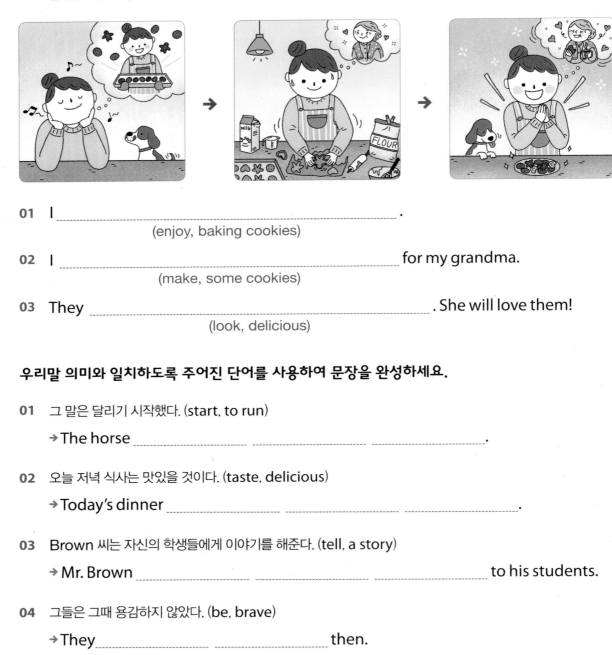

01 I _____ .
　　　　　　　(enjoy, baking cookies)

02 I _____ for my grandma.
　　　　　　　(make, some cookies)

03 They _____ . She will love them!
　　　　　　　(look, delicious)

B 우리말 의미와 일치하도록 주어진 단어를 사용하여 문장을 완성하세요.

01 그 말은 달리기 시작했다. (start, to run)

→ The horse _____ _____ _____ .

02 오늘 저녁 식사는 맛있을 것이다. (taste, delicious)

→ Today's dinner _____ _____ _____ .

03 Brown 씨는 자신의 학생들에게 이야기를 해준다. (tell, a story)

→ Mr. Brown _____ _____ _____ to his students.

04 그들은 그때 용감하지 않았다. (be, brave)

→ They _____ _____ then.

05 내 여동생은 테이블 위에 자신의 안경을 두지 않는다. (put, her glasses)

→ My sister _____ _____ _____

on the table.

C 다음 문장을 읽고 알맞은 문장의 형식을 찾아 ✓ 표시하세요.

		2형식 (주어+동사+보어)	3형식 (주어+동사+목적어)
01	You will find your key in the drawer.	☐	☐
02	Those aren't Peter's textbooks.	☐	☐
03	The actor became famous.	☐	☐
04	I don't want to watch TV.	☐	☐
05	The kids will get bored.	☐	☐

D 우리말과 일치하도록 주어진 단어와 〈보기〉의 단어를 활용하여 문장을 완성하세요.

〈보기〉 my classmates　　　a chair　　　traveling
　　　better　　　my email address

01 그녀는 내 이메일 주소를 물었다. (ask)

→ _____ _____ _____ _____ _____.

02 너는 기분이 나아질 거야! (feel)

→ _____ _____ _____ _____!

03 그들은 나의 반 친구들이 아니다. (be)

→ _____ _____ _____ _____.

04 나의 이모는 전 세계를 돌아다니며 여행하는 것을 좋아하신다. (like)

→ _____ _____ _____ _____ around the world.

05 그는 오늘 의자를 만들 것이다. (make)

→ _____ _____ _____ _____ today.

Chapter 4

4형식 동사 써먹기

01 4형식 문장이란?

어떤 동사들은 '~에게 ···을[를] 해주다'라는 의미를 가지며,
간접목적어(~에게)와 직접목적어(···을[를])라는 두 개의 목적어가 동사 뒤에 꼭 필요합니다.
간접목적어 자리에는 주로 **사람**이 오고, **직접목적어** 자리에는 주로 **사물**이 쓰입니다.

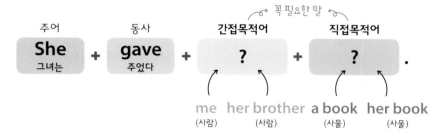

02 4형식에 쓰일 수 있는 동사

4형식 문장에 쓰일 수 있는 동사는 다음과 같아요.
bring, get, cook, write와 같은 동사들도 4형식 문장에 쓰일 수 있습니다.

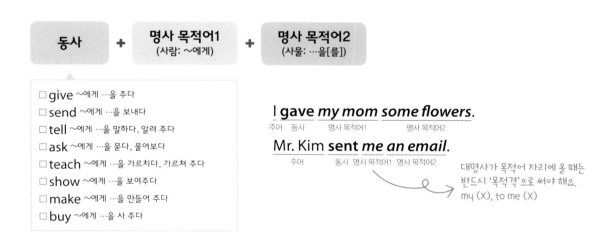

동사 +	명사 목적어1 (사람: ~에게)	+	명사 목적어2 (사물: ···을[를])

□ give ~에게 ···을 주다
□ send ~에게 ···을 보내다
□ tell ~에게 ···을 말하다, 알려 주다
□ ask ~에게 ···을 묻다, 물어보다
□ teach ~에게 ···을 가르치다, 가르쳐 주다
□ show ~에게 ···을 보여주다
□ make ~에게 ···을 만들어 주다
□ buy ~에게 ···을 사 주다

I **gave** *my mom some flowers.*
주어 동사 　명사 목적어1　　명사 목적어2

Mr. Kim **sent** *me an email.*
　　　주어　　　동사 명사 목적어1 명사 목적어2

대명사가 목적어 자리에 올 때는
반드시 '목적격'으로 써야 해요.
my (X), to me (X)

동사 뒤에 목적어가 두 개 오므로 순서에 주의해서 써야 해요.
간접목적어(~에게) 뒤에 직접목적어(···을[를])가 오는 것에 주의하세요.

He showed **his mom** **his photo.** (○) 　 He showed **his photo** **his mom.** (×)
그는 엄마에게 자신의 사진을 보여드렸다.

01 give, send, tell, ask

4형식 동사 | 01

give + ■ + ◆

~에게 …을 주다

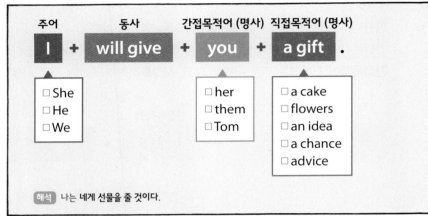

주어	동사	간접목적어 (명사)	직접목적어 (명사)
I	+ will give	+ you	+ a gift .

- □ She
- □ He
- □ We

- □ her
- □ them
- □ Tom

- □ a cake
- □ flowers
- □ an idea
- □ a chance
- □ advice

[해석] 나는 네게 선물을 줄 것이다.

CHECK UP ❶

A-1 다음 4형식 문장에 알맞은 말을 고른 후, 빈칸에 쓰세요.

❶ He gives ＿＿＿＿＿ advice.

❷ She will give ＿＿＿＿＿ an idea.

❸ I gave ＿＿＿＿＿＿＿＿＿.

❹ They didn't give ＿＿＿＿＿＿＿＿＿.

- □ me □ my
- □ you □ your
- □ a cake Tom □ Tom a cake
- □ her a gift □ a gift her

A-2 우리말 의미와 일치하도록 빈칸에 알맞은 말을 쓰세요.

❶ 그는 나에게 조언을 해준다. ＿＿＿＿＿ gives ＿＿＿＿＿＿＿＿＿.

❷ 그녀는 네게 아이디어를 줄 것이다. ＿＿＿＿＿ will give ＿＿＿＿＿＿＿＿＿.

❸ 나는 Tom에게 케이크를 주었다. ＿＿＿＿＿ gave ＿＿＿＿＿＿＿＿＿.

❹ 그들은 그녀에게 선물을 주지 않았다. ＿＿＿＿＿ didn't give ＿＿＿＿＿＿＿＿＿.

	현재형	과거형	미래형
긍정형	give gives	gave	will give
부정형	don't give doesn't give	didn't give	won't give

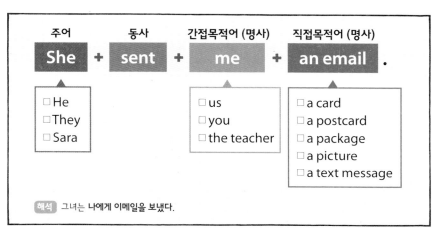

4형식 동사 | 02

send + ■ + ◆
~에게 …을 보내다

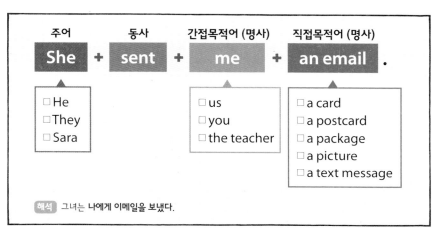

주어	동사	간접목적어 (명사)	직접목적어 (명사)
She +	sent +	me +	an email .

- ☐ He
- ☐ They
- ☐ Sara

- ☐ us
- ☐ you
- ☐ the teacher

- ☐ a card
- ☐ a postcard
- ☐ a package
- ☐ a picture
- ☐ a text message

해석 그녀는 나에게 이메일을 보냈다.

CHECK UP ❷

A-1 다음 4형식 문장에 알맞은 말을 고른 후, 빈칸에 쓰세요.

❶ He sends _____ a postcard.　　☐ we　　☐ us

❷ We will send _____ .　　☐ an email him　　☐ him an email

❸ I won't send _____ a card.　　☐ she　　☐ her

❹ Sara sent _____ .　　☐ you a package　　☐ a package you

A-2 우리말 의미와 일치하도록 빈칸에 알맞은 말을 쓰세요.

❶ 그는 우리에게 엽서를 보낸다.　　_____ sends _____ .

❷ 우리는 그에게 이메일을 보낼 것이다.　　_____ will send _____ .

❸ 나는 그녀에게 카드를 보내지 않을 것이다.　　_____ won't send _____ .

❹ Sara는 네게 소포를 보냈다.　　_____ sent _____ .

	현재형	과거형	미래형
긍정형	send sends	sent	will send
부정형	don't send doesn't send	didn't send	won't send

01 give, send, tell, ask

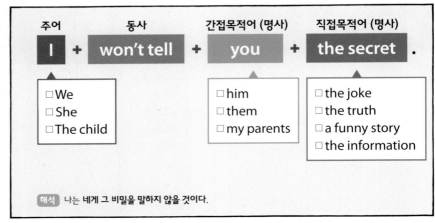

해석 나는 네게 그 비밀을 말하지 않을 것이다.

CHECK UP ❸

A-1 다음 4형식 문장에 알맞은 말을 고른 후, 빈칸에 쓰세요.

❶ She tells _____ a funny story. ☐ they ☐ them

❷ I will tell _____ the secret. ☐ him ☐ his

❸ They told _____ _____ . ☐ the joke me ☐ me the joke

❹ He didn't tell _____ _____ . ☐ her the truth ☐ the truth her

A-2 우리말 의미와 일치하도록 빈칸에 알맞은 말을 쓰세요.

❶ 그녀는 그들에게 재미난 이야기를 해준다. _____ tells _____ _____ .

❷ 나는 그에게 그 비밀을 말해줄 것이다. _____ will tell _____ _____ .

❸ 그들은 나에게 농담을 했다. _____ told _____ _____ .

❹ 그는 그녀에게 그 사실을 말하지 않았다. _____ didn't tell _____ _____ .

	현재형	과거형	미래형
긍정형	tell tells	told	will tell
부정형	don't tell doesn't tell	didn't tell	won't tell

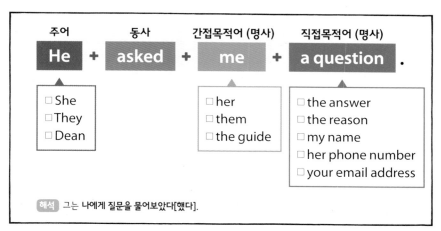

해석 그는 나에게 질문을 물어보았다[했다].

CHECK UP ④

A-1 다음 4형식 문장에 알맞은 말을 고른 후, 빈칸에 쓰세요.

❶ She asks _____ my name. □ I □ me

❷ We will ask _____ the answer. □ you □ yours

❸ I asked _____. □ a question them □ them a question

❹ Dean didn't ask _____. □ the reason her □ her the reason

A-2 우리말 의미와 일치하도록 빈칸에 알맞은 말을 쓰세요.

❶ 그녀는 나에게 내 이름을 물어본다. _____ asks _____.

❷ 우리는 네게 그 답을 물어볼 것이다. _____ will ask _____.

❸ 나는 그들에게 질문했다. _____ asked _____.

❹ Dean은 그녀에게 그 이유를 물어보지 않았다. _____ didn't ask _____.

	현재형	과거형	미래형
긍정형	ask asks	asked	will ask
부정형	don't ask doesn't ask	didn't ask	won't ask

⭐ **우리말과 일치하도록 주어진 단어를 올바르게 배열하세요.**

01 지수는 나에게 내 이메일 주소를 물어봤다. (asked / Jisu / my email address / me)

→ _____.

02 우리는 그녀에게 꽃을 준다. (her / we / flowers / give)

→ _____.

03 나는 네게 그 비밀을 말하지 않을 것이다. (you / the secret / won't tell / I)

→ _____.

04 그는 나에게 편지를 보내지 않았다. (didn't send / me / a letter / he)

→ _____.

05 사람들은 그에게 질문한다. (people / ask / a question / him)

→ _____.

⭐ **우리말과 일치하도록 주어진 단어를 활용하여 문장을 완성하세요.**

06 선생님은 우리에게 재미있는 이야기를 해주셨다. (tell, us, a funny story)

→ The teacher _____ _____ _____ _____ _____.

07 그녀는 아직 나에게 답을 주지 않았다. (give, me, an answer)

→ She _____ _____ _____ _____ yet.

08 Mike는 매년 크리스마스에 우리에게 카드를 보내준다. (send, us, a card)

→ Mike _____ _____ _____ every Christmas.

09 네 부모님은 네게 그 이유를 물어보실 것이다. (ask, you, the reason)

→ Your parents _____ _____ _____ _____.

10 의사는 Tom에게 그의 건강에 대해 충고를 해준다. (give, Tom, advice)

→ The doctor _____ _____ _____ about his health.

⭐ 아래 상자에서 알맞은 말을 골라 우리말과 일치하도록 문장을 완성하세요.

주어	동사	간접목적어	직접목적어
they the tour guide Ms. Stevens the thief she I we	will tell asked will send won't give sent gives told	you her us them me him the teacher	a package the information a chance an idea the truth an email the answer

01 나는 더 이상 그녀에게 기회를 주지 않을 것이다.

→ _____ anymore.

02 그 도둑은 마침내 우리에게 사실을 말했다.

→ _____ finally.

03 그들은 런던에서 나에게 소포를 보내주었다.

→ _____ from London.

04 Stevens 씨는 그에게 답을 물어보았다.

→ _____.

05 그 관광 가이드는 네게 정보를 알려줄 것이다.

→ _____.

06 그녀는 그들에게 프로젝트를 위한 아이디어를 준다.

→ _____ for the project.

07 우리는 스승의 날에 선생님께 이메일을 보낼 것이다.

→ _____ on Teacher's Day.

02 teach, show, make, buy

4형식 동사 | 05

teach + ■ + ◆

~에게 …을 가르치다, 가르쳐 주다

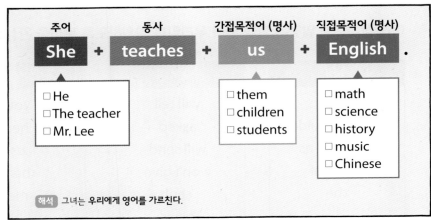

주어	동사	간접목적어 (명사)	직접목적어 (명사)
She	+ teaches	+ us	+ English .
□ He □ The teacher □ Mr. Lee		□ them □ children □ students	□ math □ science □ history □ music □ Chinese

해석 그녀는 우리에게 영어를 가르친다.

CHECK UP 1

A-1 다음 4형식 문장에 알맞은 말을 고른 후, 빈칸에 쓰세요.

① I teach _____ Chinese. ☐ their ☐ them

② We will teach _____ . ☐ children history ☐ history children

③ She taught _____ . ☐ students math ☐ math students

④ Mr. Lee didn't teach _____ . ☐ science us ☐ us science

A-2 우리말 의미와 일치하도록 빈칸에 알맞은 말을 쓰세요.

① 나는 그들에게 중국어를 가르친다. _____ teach _____ .

② 우리는 아이들에게 역사를 가르칠 것이다. _____ will teach _____ .

③ 그녀는 학생들에게 수학을 가르쳤다. _____ taught _____ .

④ 이 선생님은 우리에게 과학을 가르치시지 않았다. _____ didn't teach _____ .

	현재형	과거형	미래형
긍정형	teach teaches	taught	will teach
부정형	don't teach doesn't teach	didn't teach	won't teach

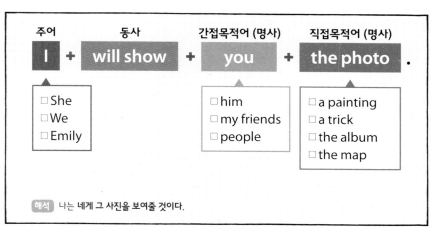

해석 나는 네게 그 사진을 보여줄 것이다.

CHECK UP ❷

A-1 다음 4형식 문장에 알맞은 말을 고른 후, 빈칸에 쓰세요.

❶ He shows _____ a painting.

☐ her ☐ hers

❷ I will show _____ _____ .

☐ you the album ☐ the album you

❸ Emily showed _____ _____ .

☐ a trick people ☐ people a trick

❹ We didn't show _____ _____ .

☐ him the photo ☐ the photo him

A-2 우리말 의미와 일치하도록 빈칸에 알맞은 말을 쓰세요.

❶ 그는 그녀에게 그림을 보여준다. _____ shows _____ _____ .

❷ 나는 네게 그 앨범을 보여줄 것이다. _____ will show _____ .

❸ Emily는 사람들에게 묘기를 보여주었다. _____ showed _____ .

❹ 우리는 그에게 그 사진을 보여주지 않았다. _____ didn't show _____ .

	현재형	과거형	미래형
긍정형	show shows	showed	will show
부정형	don't show doesn't show	didn't show	won't show

02 teach, show, make, buy

4형식 동사 | 07

make + ■ + ◆

~에게 …을
만들어 주다

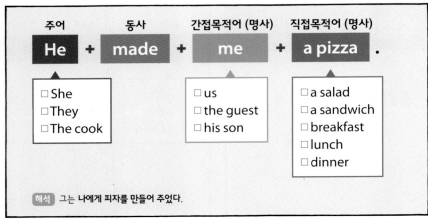

주어	동사	간접목적어 (명사)	직접목적어 (명사)
He	+ made	+ me	+ a pizza .

- □ She
- □ They
- □ The cook

- □ us
- □ the guest
- □ his son

- □ a salad
- □ a sandwich
- □ breakfast
- □ lunch
- □ dinner

해석 그는 나에게 피자를 만들어 주었다.

CHECK UP ❸

A-1 다음 4형식 문장에 알맞은 말을 고른 후, 빈칸에 쓰세요.

❶ She makes _____ dinner. □ us □ ours

❷ We will make _____. □ lunch the guest □ the guest lunch

❸ He made _____. □ a sandwich me □ me a sandwich

❹ I didn't make _____. □ them a pizza □ a pizza them

A-2 우리말 의미와 일치하도록 빈칸에 알맞은 말을 쓰세요.

❶ 그녀는 우리에게 저녁을 만들어 준다. _____ makes _____.

❷ 우리는 손님에게 점심을 만들어 줄 것이다. _____ will make _____.

❸ 그는 나에게 샌드위치를 만들어 주었다. _____ made _____.

❹ 나는 그들에게 피자를 만들어 주지 않았다. _____ didn't make _____.

	현재형	과거형	미래형
긍정형	make makes	made	will make
부정형	don't make doesn't make	didn't make	won't make

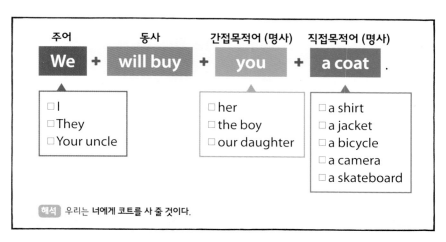

해석 우리는 너에게 코트를 사 줄 것이다.

CHECK UP 4

A-1 다음 4형식 문장에 알맞은 말을 고른 후, 빈칸에 쓰세요.

❶ We didn't buy _____ a bicycle. ☐ him ☐ his

❷ Your uncle will buy _____. ☐ a coat you ☐ you a coat

❸ I won't buy _____. ☐ her a camera ☐ a camera her

❹ They bought _____. ☐ a shirt the boy ☐ the boy a shirt

A-2 우리말 의미와 일치하도록 빈칸에 알맞은 말을 쓰세요.

❶ 우리는 그에게 자전거를 사 주지 않았다. _____ didn't buy _____.

❷ 네 삼촌은 너에게 코트를 사 주실 것이다. _____ will buy _____.

❸ 나는 그녀에게 카메라를 사 주지 않을 것이다. _____ won't buy _____.

❹ 그들은 그 남자아이에게 셔츠를 사 주었다. _____ bought _____.

	현재형	과거형	미래형
긍정형	buy buys	bought	will buy
부정형	don't buy doesn't buy	didn't buy	won't buy

⭐ **우리말과 일치하도록 주어진 단어를 올바르게 배열하세요.**

01 우리 고모는 그들에게 과학을 가르치신다. (teaches / science / them / my aunt)

→ _____ .

02 우리는 그에게 스케이트보드를 사 주지 않았다. (we / him / didn't buy / a skateboard)

→ _____ .

03 Tony는 우리에게 사진들을 보여준다. (us / the photos / Tony / shows)

→ _____ .

04 나는 네게 샐러드를 만들어 줄 것이다. (you / a salad / will make / I)

→ _____ .

05 그들은 나에게 재킷을 사 주었다. (they / me / a jacket / bought)

→ _____ .

⭐ **우리말과 일치하도록 주어진 단어를 활용하여 문장을 완성하세요.**

06 그 마술사는 우리에게 묘기를 보여주었다. (show, us, a trick)

→ The magician _____ _____ _____ _____ .

07 나의 아빠는 매일 나에게 아침 식사를 만들어 주신다. (make, me, breakfast)

→ My dad _____ _____ _____ every day.

08 왕 씨는 다음 주부터 네게 중국어를 가르쳐 줄 것이다. (teach, you, Chinese)

→ Mr. Wang _____ _____ _____ _____ from next week.

09 그들은 아들에게 카메라를 사 줄 것이다. (buy, their son, a camera)

→ They _____ _____ _____ _____ _____ .

10 그 화가는 사람들에게 그림을 보여주지 않았다. (show, people, a painting)

→ The artist _____ _____ _____ _____ _____ .

⭐ 아래 상자에서 알맞은 말을 골라 우리말과 일치하도록 문장을 완성하세요.

주어	동사	간접목적어	직접목적어
they mom he I the woman my friend we	will make made doesn't show bought will show taught don't teach	you us children him me my friends students	the album math a pizza a shirt lunch his new bicycle history

01 우리는 생일 선물로 그에게 셔츠를 사 주었다.

→ _____ for his birthday.

02 그들은 학교에서 아이들에게 역사를 가르치지 않는다.

→ _____ at school.

03 엄마는 어젯밤에 우리에게 피자를 만들어 주셨다.

→ _____ last night.

04 내 친구는 나에게 그의 새 자전거를 보여주지 않는다.

→ _____ .

05 그 여자는 대학교에서 학생들에게 수학을 가르쳤다.

→ _____ at a college.

06 나는 내 친구들에게 앨범을 보여줄 것이다.

→ _____ .

07 그는 내일 네게 점심 식사를 만들어 줄 것이다.

→ _____ tomorrow.

Chapter Review 4

A 다음 문장에서 간접목적어와 직접목적어를 찾아 써보세요.

	간접목적어(~에게)	직접목적어(~을[를])

01 My uncle told us the joke.

02 The cook made them a sandwich.

03 He didn't send me a postcard.

04 The woman buys her daughter a coat.

05 I won't ask you the reason.

06 Maria will teach students music.

B 우리말과 일치하도록 주어진 단어와 〈보기〉의 단어를 활용하여 문장을 완성하세요.

〈보기〉　 a painting　　　 their names　　　 flowers　　　 breakfast　　　 the good news

01 그녀는 나에게 좋은 소식을 알려주었다. (tell)

　　→ She _____ _____ _____ _____ _____ .

02 Ryan은 밸런타인데이에 자신의 여자친구에게 꽃을 준다. (give, his girlfriend)

　　→ Ryan _____ _____ _____ _____ on Valentine's Day.

03 선생님은 그들에게 그들의 이름을 묻지 않으셨다. (ask)

　　→ The teacher _____ _____ _____ _____ _____ .

04 우리 가족은 손님에게 아침을 만들어 드릴 것이다. (make, the guest)

　　→ Our family _____ _____ _____ _____ _____ .

05 안내원은 우리에게 그림을 보여주었다. (show)

　　→ The guide _____ _____ _____ _____ .

C 아래 상자에서 알맞은 말을 골라 우리말과 일치하도록 문장을 완성하세요.

동사
make send ask show buy give teach

간접목적어, 직접목적어
an idea people dinner his friend questions a skateboard the photos a cake English

01 Paul은 자신의 친구에게 케이크를 보냈다.

→ Paul _____ .

02 그녀는 2년 동안 그들에게 영어를 가르쳤다.

→ She _____ for two years.

03 우리 부모님은 나에게 스케이트보드를 사 주시지 않는다.

→ My parents _____ .

04 이 책은 그에게 아이디어를 주었다.

→ This book _____ .

05 할머니는 추수감사절에 우리에게 저녁을 만들어 주신다.

→ Grandma _____ on Thanksgiving Day.

06 그 사진작가는 사람들에게 사진들을 보여주지 않았다.

→ The photographer _____ .

07 그 학생은 항상 그녀에게 질문을 한다.

→ The student _____ all the time.

MiNi Test ③

A 주어진 단어를 활용하여 그림의 상황에 맞는 문장을 완성하세요. (모두 과거형으로 쓸 것)

01 I _____ today.
(see, a very pretty Christmas tree)

02 I _____ for my little sister.
(want, to buy it)

03 I _____ on Christmas Eve. She loved it!
(give, her, the present)

B 우리말 의미와 일치하도록 주어진 단어를 활용하여 문장을 완성하세요.

01 나는 오늘 미술 시간에 그를 보았다. (see)

→ I _____ _____ in today's art class.

02 그 돌고래들은 사람들에게 묘기를 보여준다. (show, people, a trick)

→ The dolphins _____ _____ _____ _____.

03 Alberto는 우리에게 영어를 가르치지 않는다. (teach, English)

→ Alberto _____ _____ _____ _____.

04 모든 사람들이 매우 크게 소리 지르기 시작했다. (begin, to shout)

→ Everyone _____ _____ _____ very loudly.

05 그는 다시는 내게 자전거를 사 주지 않을 것이다. 나는 이미 두 개나 잃어버렸다. (buy, a bicycle)

→ He _____ _____ _____ _____
again. I lost two already.

C 다음 문장을 읽고 알맞은 문장의 형식을 찾아 ✓ 표시하세요.

	3형식 (주어+동사+목적어)	4형식 (주어+동사+간목+직목)
01 I don't tell lies to people.	☐	☐
02 Diana will make her son soup.	☐	☐
03 He will ask you your phone number.	☐	☐
04 They wanted to watch TV.	☐	☐
05 Steve didn't tell the teacher the truth.	☐	☐

D 우리말과 일치하도록 주어진 단어와 〈보기〉의 단어를 활용하여 문장을 완성하세요.

〈보기〉	cooking	a postcard	advice
	the tickets	the map	

01 나는 네게 미국 지도를 보여줄 것이다. (show)

→ _____ _____ _____ _____ _____

_____ of the United States.

02 Kate는 사실 요리하는 것을 즐기지 않는다. (enjoy)

→ _____ _____ really _____ _____ .

03 나의 오빠는 여행을 가면 항상 나에게 엽서를 보내준다. (send)

→ _____ always _____ _____

_____ on his trips.

04 그는 이 문제에 대해 우리에게 조언해 주었다. (give)

→ _____ _____ _____ on this problem.

05 우리는 오늘 밤에 있을 콘서트의 티켓을 얻지 못했다. (get)

→ _____ _____ _____ for

tonight's concert.

Chapter 5

5형식 동사 써먹기

01 5형식 문장이란?

5형식 문장은 '**주어+동사+목적어**'만으로는 문장이 완성되지 않고, **목적어에 대해 더 설명해주는 말**인 <u>목적격보어</u>가 목적어 뒤에 꼭 필요합니다. 목적격보어는 목적어의 성질이나 상태, 동작을 보충 설명해줍니다. 목적격보어 자리에는 동사에 따라 **명사, 형용사, to부정사, 현재분사(-ing), 동사원형**이 쓰입니다.

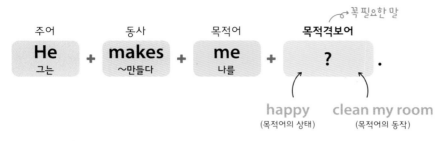

02 5형식에 쓰일 수 있는 동사

5형식 문장에 쓰일 수 있는 동사는 다음과 같아요.
동사에 따라 목적격보어 자리에 올 수 있는 것이 다릅니다.

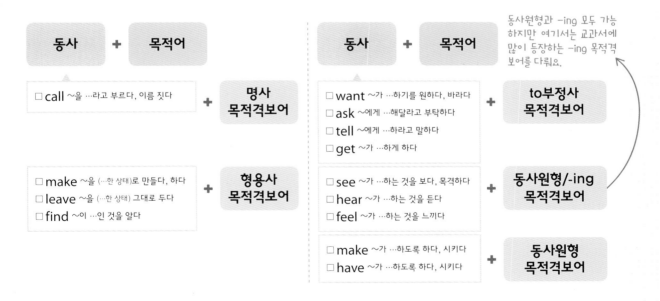

목적격보어 자리에 쓰인 말이 우리말로 부사처럼 해석되더라도 형용사가 와야 합니다.
우리말 해석 '~하게'만 보고 부사를 쓰지 않도록 주의하세요.

He **makes** me **happy**. (○) He **makes** me **happily**. (×)
그는 나를 **행복하게** 만든다.

01 call, make, leave, find

5형식 동사 | 01

call + ● + ★

~을 …라고 부르다,
이름 짓다

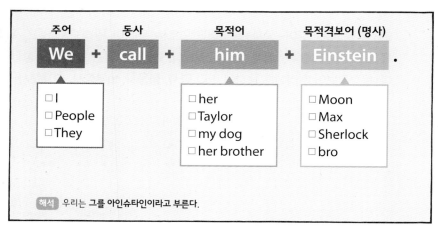

주어		동사		목적어		목적격보어 (명사)
We	+	call	+	him	+	Einstein .

☐ I
☐ People
☐ They

☐ her
☐ Taylor
☐ my dog
☐ her brother

☐ Moon
☐ Max
☐ Sherlock
☐ bro

해석 우리는 그를 아인슈타인이라고 부른다.

CHECK UP ①

A-1 다음 5형식 문장에 알맞은 말을 고른 후, 빈칸에 쓰세요.

❶ People call _____ Moon.

☐ she ☐ her

❷ We call _____ .

☐ Sherlock Taylor ☐ Taylor Sherlock

❸ I called _____ .

☐ my dog Max ☐ Max my dog

❹ She called _____ .

☐ her brother bro ☐ bro her brother

A-2 우리말 의미와 일치하도록 빈칸에 알맞은 말을 쓰세요.

❶ 사람들은 그녀를 Moon이라고 부른다.

_____ call _____ Moon.

❷ 우리는 Taylor를 Sherlock이라고 부른다.

_____ call _____ .

❸ 나는 내 개를 Max라고 이름 지었다.

_____ called _____ .

❹ 그녀는 자신의 남동생을 bro라고 불렀다.

_____ called _____ .

	현재형	과거형	미래형
긍정형	call calls	called	will call
부정형	don't call doesn't call	didn't call	won't call

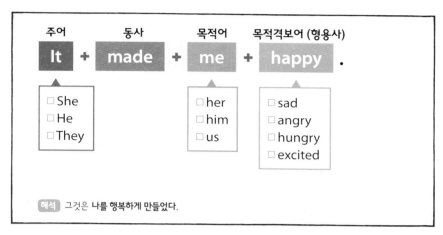

5형식 동사 | 02

make + ● + ★

~을 (…한 상태)로 만들다, 하다

주어	동사	목적어	목적격보어 (형용사)
It	+ made	+ me	+ happy .

- □ She
- □ He
- □ They

- □ her
- □ him
- □ us

- □ sad
- □ angry
- □ hungry
- □ excited

해석 그것은 나를 행복하게 만들었다.

CHECK UP ❷

A-1 다음 5형식 문장에 알맞은 말을 고른 후, 빈칸에 쓰세요.

❶ She makes me _____. □ happy □ happily

❷ He made us _____. □ sad □ sadly

❸ It made _____. □ excited her □ her excited

❹ We didn't make _____. □ him angry □ angry him

A-2 우리말 의미와 일치하도록 빈칸에 알맞은 말을 쓰세요.

❶ 그녀는 나를 행복하게 만든다. _____ makes me _____.

❷ 그는 우리를 슬프게 했다. _____ made us _____.

❸ 그것은 그녀를 신이 나게 만들었다. _____ made _____.

❹ 우리는 그를 화나게 만들지 않았다. _____ didn't make _____.

	현재형	과거형	미래형
긍정형	make makes	made	will make
부정형	don't make doesn't make	didn't make	won't make

01 call, make, leave, find

5형식 동사 | 03

leave + ● + ★

~을 (...한 상태) 그대로 두다

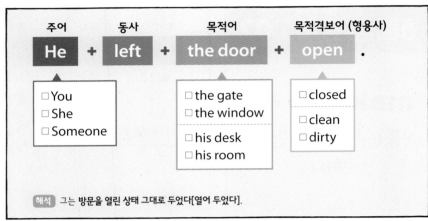

주어	동사	목적어	목적격보어 (형용사)
He +	**left** +	**the door** +	**open** .

- □ You
- □ She
- □ Someone

- □ the gate
- □ the window
- □ his desk
- □ his room

- □ closed
- □ clean
- □ dirty

해석 그는 방문을 열린 상태 그대로 두었다[열어 두었다].

CHECK UP ❸

A-1 다음 5형식 문장에 알맞은 말을 고른 후, 빈칸에 쓰세요.

❶ She leaves her room _____. □ clean □ cleanly

❷ He doesn't leave the door _____. □ open □ openly

❸ He left _____ _____. □ his desk dirty □ dirty his desk

❹ Someone didn't leave _____. □ closed the gate □ the gate closed

A-2 우리말 의미와 일치하도록 빈칸에 알맞은 말을 쓰세요.

❶ 그녀는 자신의 방을 깨끗하게 둔다. _____ leaves her room _____.

❷ 그는 방문을 열어 두지 않는다. _____ doesn't leave the door _____.

❸ 그는 자신의 책상을 지저분한 그대로 두었다. _____ left _____.

❹ 누군가가 대문을 닫아 두지 않았다. _____ didn't leave _____.

	현재형	과거형	미래형
긍정형	leave leaves	left	will leave
부정형	don't leave doesn't leave	didn't leave	won't leave

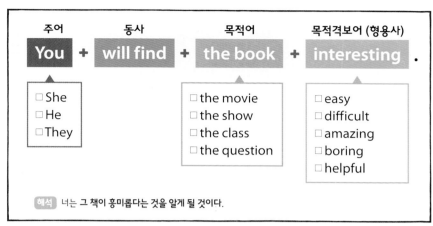

해석 너는 그 책이 흥미롭다는 것을 알게 될 것이다.

CHECK UP ④

A-1 다음 5형식 문장에 알맞은 말을 고른 후, 빈칸에 쓰세요.

❶ I find the question _____ . ☐ **difficult** ☐ **difficulty**

❷ You will find _____ . ☐ **boring the show** ☐ **the show boring**

❸ He found the book _____ . ☐ **help** ☐ **helpful**

❹ We found _____ . ☐ **the class easy** ☐ **easy the class**

A-2 우리말 의미와 일치하도록 빈칸에 알맞은 말을 쓰세요.

❶ 나는 그 질문이 어렵다는 것을 알고 있다. _____ find the question _____ .

❷ 너는 그 쇼가 지루하다는 것을 알게 될 것이다. _____ will find _____ .

❸ 그는 그 책이 도움이 된다는 것을 알게 되었다. _____ found the book _____ .

❹ 우리는 그 수업이 쉽다는 것을 알게 되었다. _____ found _____ .

	현재형	과거형	미래형
긍정형	find finds	found	will find
부정형	don't find doesn't find	didn't find	won't find

⭐ 우리말과 일치하도록 주어진 단어를 올바르게 배열하세요.

01 나는 내 개를 Luna라고 이름 지었다. (Luna / I / called / my dog)

→ _____.

02 그들은 나를 신이 나게 만들었다. (they / excited / made / me)

→ _____.

03 이것은 우리를 슬프게 한다. (us / makes / sad / this)

→ _____.

04 그는 자신의 책상을 깨끗하게 두지 않는다. (doesn't leave / his desk / he / clean)

→ _____.

05 너는 그 영화가 흥미롭다는 것을 알게 될 것이다. (interesting / the movie / will find / you)

→ _____.

⭐ 우리말과 일치하도록 주어진 단어를 활용하여 문장을 완성하세요.

06 나는 그 책이 지루하다고 생각하지 않는다. (find, the book, boring)

→ I _____ _____ _____ _____ _____.

07 그 경비원은 어젯밤에 대문을 열어 두었다. (leave, the gate, open)

→ The guard _____ _____ _____ _____ last night.

08 내 여동생을 나를 가끔 화나게 만든다. (make, me, angry)

→ My sister _____ _____ _____ sometimes.

09 우리는 우리 아기를 Alex라고 이름 지을 것이다. (call, our baby, Alex)

→ We _____ _____ _____ _____ _____.

10 햄버거 냄새는 우리를 배고프게 만들었다. (make, us, hungry)

→ The smell of hamburgers _____ _____ _____.

TRAINING 2 5형식 통문장 쓰기

⭐ 아래 상자에서 알맞은 말을 골라 우리말과 일치하도록 문장을 완성하세요.

주어	동사	목적어	목적격보어
he	found	the class	closed
mom	makes	my room	difficult
our daughter	will leave	the window	Einstein
I	made	him	amazing
we	finds	the show	proud
people	doesn't leave	us	happy
this song	call	her	dirty

01 그는 아주 똑똑하기 때문에 우리는 그를 Einstein이라고 부른다.

→ _____ because he is very smart.

02 그는 그 수업이 어렵다는 것을 알고 있다.

→ _____.

03 이 노래는 그녀를 행복하게 한다.

→ _____.

04 엄마는 내 방을 지저분한 그대로 두지 않으신다.

→ _____.

05 우리 딸은 우리를 자랑스럽게 했다.

→ _____.

06 나는 한 시간 동안 창문을 닫아 둘 것이다.

→ _____ for an hour.

07 사람들은 그 쇼가 놀랍다는 것을 알게 되었다.

→ _____.

02 want, ask, tell, get

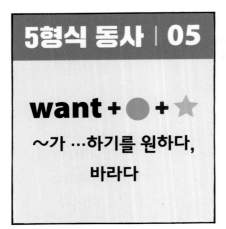

5형식 동사 | 05

want + ● + ★

~가 ...하기를 원하다,
바라다

CHECK UP ❶

A-1 다음 5형식 문장에 알맞은 말을 고른 후, 빈칸에 쓰세요.

❶ I want you _____ . ☐ to come ☐ to coming

❷ She doesn't want _____ . ☐ him wait ☐ him to wait

❸ They wanted _____ . ☐ me to clean up ☐ me cleaning up

❹ We wanted _____ . ☐ her joined us ☐ her to join us

A-2 우리말 의미와 일치하도록 빈칸에 알맞은 말을 쓰세요.

❶ 나는 네가 오기를 바란다. _____ want you _____ .

❷ 그녀는 그가 기다리기를 원하지 않는다. _____ doesn't want _____ .

❸ 그들은 내가 청소하기를 원했다. _____ wanted _____ .

❹ 우리는 그녀가 우리와 함께하기를 원했다. _____ wanted _____ .

	현재형	과거형	미래형
긍정형	want wants	wanted	will want
부정형	don't want doesn't want	didn't want	won't want

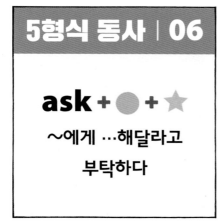

CHECK UP ❷

A-1 다음 5형식 문장에 알맞은 말을 고른 후, 빈칸에 쓰세요.

❶ She asks me _____. □ wait □ to wait

❷ I will ask _____. □ to stay Sue □ Sue to stay

❸ We asked _____. □ him came □ him to come

❹ The guard asked _____ _____. □ them to leave □ them leave

A-2 우리말 의미와 일치하도록 빈칸에 알맞은 말을 쓰세요.

❶ 그녀는 내게 기다려 달라고 부탁한다. _____ asks me _____.

❷ 나는 Sue에게 머물러 달라고 부탁할 것이다. _____ will ask _____.

❸ 우리는 그에게 와 달라고 부탁했다. _____ asked _____.

❹ 그 경호원은 그들에게 나가 달라고 부탁했다. _____ asked _____ _____.

	현재형	과거형	미래형
긍정형	ask asks	asked	will ask
부정형	don't ask doesn't ask	didn't ask	won't ask

02 want, ask, tell, get

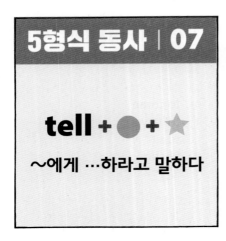

5형식 동사 | 07

tell + ● + ★

~에게 ...하라고 말하다

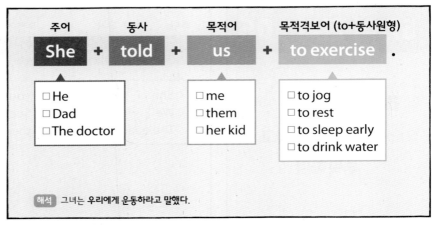

주어	동사	목적어	목적격보어 (to+동사원형)
She	told	us	to exercise

☐ He
☐ Dad
☐ The doctor

☐ me
☐ them
☐ her kid

☐ to jog
☐ to rest
☐ to sleep early
☐ to drink water

해석 그녀는 우리에게 운동하라고 말했다.

CHECK UP ❸

A-1 다음 5형식 문장에 알맞은 말을 고른 후, 빈칸에 쓰세요.

❶ Dad doesn't tell us ＿＿＿＿＿＿＿＿＿＿.　　☐ sleep early　　☐ to sleep early

❷ The doctor tells ＿＿＿＿＿ ＿＿＿＿＿＿.　　☐ her to exercising　　☐ her to exercise

❸ I will tell ＿＿＿＿＿ ＿＿＿＿＿.　　☐ them to rest　　☐ them resting

❹ She told ＿＿＿＿＿ ＿＿＿＿＿.　　☐ me jogged　　☐ me to jog

A-2 우리말 의미와 일치하도록 빈칸에 알맞은 말을 쓰세요.

❶ 아빠는 우리에게 일찍 자라고 말씀하시지 않는다.　＿＿＿ doesn't tell us ＿＿＿＿＿.

❷ 그 의사는 그녀에게 운동하라고 말한다.　＿＿＿＿ tells ＿＿＿ ＿＿＿＿.

❸ 나는 그들에게 휴식을 취하라고 말할 것이다.　＿＿＿ will tell ＿＿＿ ＿＿＿.

❹ 그녀는 내게 조깅하라고 말했다.　＿＿＿ told ＿＿＿ ＿＿＿.

	현재형	과거형	미래형
긍정형	tell tells	told	will tell
부정형	don't tell doesn't tell	didn't tell	won't tell

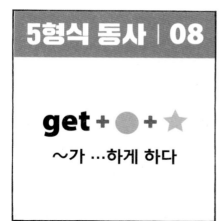

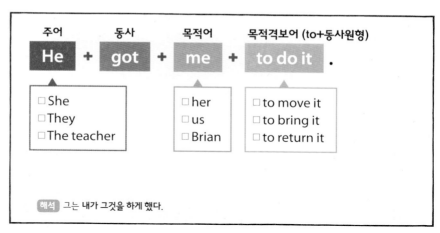

CHECK UP ④

A-1 다음 5형식 문장에 알맞은 말을 고른 후, 빈칸에 쓰세요.

❶ He gets us _____. □ to do it □ doing it

❷ She will get _____. □ you move it □ you to move it

❸ We got _____. □ him to return it □ him to returned it

❹ I didn't get _____. □ to bring it her □ her to bring it

A-2 우리말 의미와 일치하도록 빈칸에 알맞은 말을 쓰세요.

❶ 그는 우리가 그것을 하게 한다. _____ gets us _____.

❷ 그녀는 네가 그것을 옮기게 할 것이다. _____ will get _____.

❸ 우리는 그가 그것을 돌려주게 했다. _____ got _____.

❹ 나는 그녀가 그것을 가져오게 하지 않았다. _____ didn't get _____ _____.

	현재형	과거형	미래형
긍정형	get gets	got	will get
부정형	don't get doesn't get	didn't get	won't get

⭐ **우리말과 일치하도록 주어진 단어를 올바르게 배열하세요.**

01 그들은 그에게 떠나 달라고 부탁했다. (asked / him / they / to leave)

→ _____.

02 나의 형은 내가 그것을 가져오게 했다. (me / to bring it / my brother / got)

→ _____.

03 선생님은 그들에게 휴식을 취하라고 말할 것이다. (the teacher / will tell / to rest / them)

→ _____.

04 내 친구는 내가 그녀를 기다려주기를 바란다. (me / to wait for her / my friend / wants)

→ _____.

05 나는 그녀에게 와 달라고 부탁하지 않았다. (didn't ask / her / to come / I)

→ _____.

⭐ **우리말과 일치하도록 주어진 단어를 활용하여 문장을 완성하세요.**

06 코치는 그에게 물을 마시라고 말했다. (tell, him, to drink water)

→The coach _____ _____ _____ _____ _____.

07 아빠는 오늘 오후에 우리가 그것을 하게 하셨다. (get, us, to do it)

→Dad _____ _____ _____ _____ this afternoon.

08 우리는 Sue에게 우리 집에서 머물러 달라고 부탁할 것이다. (ask, Sue, to stay)

→We _____ _____ _____ _____ at our house.

09 나는 네가 걱정하기를 원하지 않는다. (want, you, to worry)

→I _____ _____ _____ _____.

10 나의 언니는 항상 내가 설거지를 하게 한다. (get, me, to wash the dishes)

→My sister always _____ _____ _____ _____ _____.

● Answer p.12

⭐ 아래 상자에서 알맞은 말을 골라 우리말과 일치하도록 문장을 완성하세요.

주어	동사	목적어	목적격보어
we my grandmother the gentleman I she the doctor your teacher	will get tells asked want will want didn't ask told	me Brian him us you them her	to sit to exercise to move it to sleep early to come to be honest to join our club

01 나의 할머니는 나에게 일찍 자라고 말씀하신다.

→ _____.

02 나는 그녀에게 파티에 와 달라고 부탁하지 않았다.

→ _____ to the party.

03 네 선생님은 네가 정직하기를 바라실 것이다.

→ _____.

04 그 의사는 그에게 운동하라고 말했다.

→ _____.

05 그 신사분은 우리에게 앉아 달라고 부탁하셨다.

→ _____.

06 그녀는 그들이 그것을 위층으로 옮기게 할 것이다.

→ _____ upstairs.

07 우리는 Brian이 우리 동아리에 가입하기를 원해.

→ _____.

03 see, hear, feel, make/have

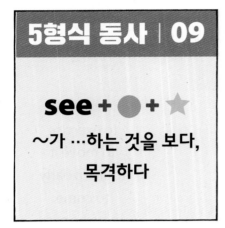

5형식 동사 ❘ 09

see + ● + ★

~가 …하는 것을 보다,
목격하다

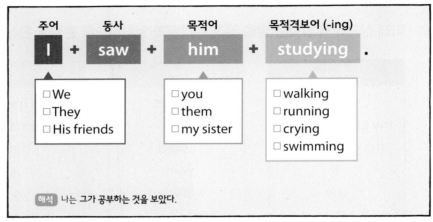

주어	동사	목적어	목적격보어 (-ing)
I +	**saw** +	**him** +	**studying** .

☐ We
☐ They
☐ His friends

☐ you
☐ them
☐ my sister

☐ walking
☐ running
☐ crying
☐ swimming

해석 나는 그가 공부하는 것을 보았다.

CHECK UP ❶

A-1 다음 5형식 문장에 알맞은 말을 고른 후, 빈칸에 쓰세요.

❶ She sees him _____. ☐ swims ☐ swimming

❷ You will see _____ _____. ☐ them running ☐ them to run

❸ They saw _____ _____. ☐ you studied ☐ you studying

❹ I saw _____ _____. ☐ cry my sister ☐ my sister crying

A-2 우리말 의미와 일치하도록 빈칸에 알맞은 말을 쓰세요.

❶ 그녀는 그가 수영하는 것을 본다. _____ sees him _____.

❷ 너는 그들이 달리는 것을 보게 될 것이다. _____ will see _____ _____.

❸ 그들은 네가 공부하는 것을 보았다. _____ saw _____ _____.

❹ 나는 내 여동생이 우는 것을 보았다. _____ saw _____ _____.

	현재형	과거형	미래형
긍정형	see sees	saw	will see
부정형	don't see doesn't see	didn't see	won't see

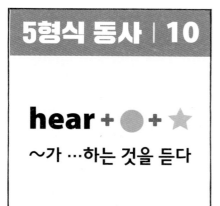

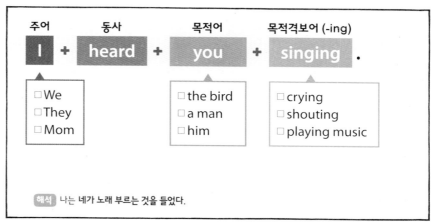

CHECK UP ②

A-1 다음 5형식 문장에 알맞은 말을 고른 후, 빈칸에 쓰세요.

❶ I heard the bird _____.
 ☐ sang ☐ singing

❷ He heard _____ _____.
 ☐ a man shouting ☐ shouting a man

❸ They heard _____.
 ☐ him playing music ☐ him played music

❹ Mom heard _____.
 ☐ crying us ☐ us crying

A-2 우리말 의미와 일치하도록 빈칸에 알맞은 말을 쓰세요.

❶ 나는 새가 노래하는 것을 들었다.
 _____ heard the bird _____.

❷ 그는 한 남자가 소리치는 것을 들었다.
 _____ heard _____.

❸ 그들은 그가 음악을 연주하는 것을 들었다.
 _____ heard _____.

❹ 엄마는 우리가 우는 것을 들으셨다.
 _____ heard _____.

	현재형	과거형	미래형
긍정형	hear hears	heard	will hear
부정형	don't hear doesn't hear	didn't hear	won't hear

03 see, hear, feel, make/have

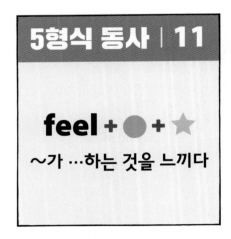

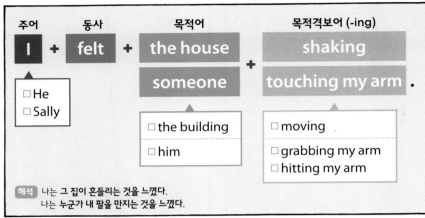

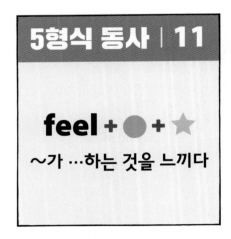

5형식 동사 | 11

feel + ● + ★

~가 …하는 것을 느끼다

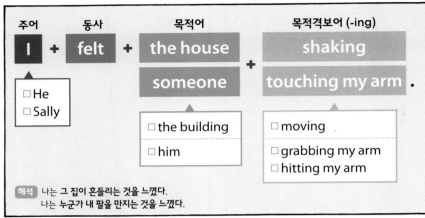

주어	동사	목적어	목적격보어 (-ing)
I +	**felt** +	**the house**	**shaking** +
		someone	**touching my arm** .

- ☐ He
- ☐ Sally

- ☐ the building
- ☐ him

- ☐ moving
- ☐ grabbing my arm
- ☐ hitting my arm

[해석] 나는 그 집이 흔들리는 것을 느꼈다.
나는 누군가 내 팔을 만지는 것을 느꼈다.

CHECK UP 3

A-1 다음 5형식 문장에 알맞은 말을 고른 후, 빈칸에 쓰세요.

❶ He felt someone _____. ☐ to grab his arm ☐ grabbing his arm

❷ Sally felt _____. ☐ the house shaking ☐ the house shakes

❸ I felt _____. ☐ him hitting my arm ☐ him to hit my arm

❹ We didn't feel _____. ☐ the building moving ☐ move the building

A-2 우리말 의미와 일치하도록 빈칸에 알맞은 말을 쓰세요.

❶ 그는 누군가 자신의 팔을 붙잡는 것을 느꼈다. _____ felt someone _____.

❷ Sally는 그 집이 흔들리는 것을 느꼈다. _____ felt _____.

❸ 나는 그가 내 팔을 때리는 것을 느꼈다. _____ felt _____.

❹ 우리는 그 건물이 움직이는 것을 느끼지 못했다. _____ didn't feel _____ _____.

	현재형	과거형	미래형
긍정형	feel feels	felt	will feel
부정형	don't feel doesn't feel	didn't feel	won't feel

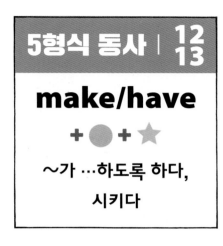

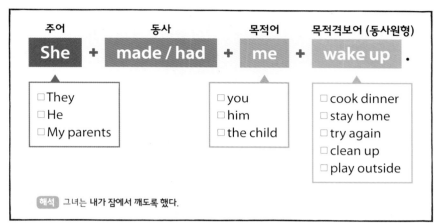

CHECK UP ❹

A-1 다음 5형식 문장에 알맞은 말을 고른 후, 빈칸에 쓰세요.

❶ His parents make him _____ . ☐ clean up ☐ cleans up

❷ They made _____ . ☐ her try again ☐ her tried again

❸ We had _____ . ☐ play outside him ☐ him play outside

❹ You didn't have _____ . ☐ me to wake up ☐ me wake up

A-2 우리말 의미와 일치하도록 빈칸에 알맞은 말을 쓰세요.

❶ 그의 부모님은 그가 청소를 하도록 시키신다. _____ make him _____ .

❷ 그들은 그녀가 다시 시도하도록 하였다. _____ made _____ .

❸ 우리는 그가 밖에서 놀도록 했다. _____ had _____ .

❹ 너는 내가 잠에서 깨도록 하지 않았다. _____ didn't have _____ .

	현재형	과거형	미래형
긍정형	make/have makes/has	made/had	will make/will have
부정형	don't make/don't have doesn't make/doesn't have	didn't make/ didn't have	won't make/ won't have

⭐ 우리말과 일치하도록 주어진 단어를 올바르게 배열하세요.

01 나는 그가 웃는 것을 보았다. (him / I / saw / smiling)

→ _____.

02 나의 누나는 내가 저녁을 준비하도록 시킬 것이다. (will make / cook dinner / my sister / me)

→ _____.

03 사람들은 그 빌딩이 흔들리는 것을 느낀다. (feel / shaking / people / the building)

→ _____.

04 그는 자신의 아들이 영어 공부를 하도록 시켰다. (he / had / study English / his son)

→ _____.

05 우리는 아기가 우는 것을 들었다. (heard / we / crying / the baby)

→ _____.

⭐ 우리말과 일치하도록 주어진 단어를 활용하여 문장을 완성하세요.

06 우리는 종종 그녀가 공원에서 조깅하는 것을 본다. (see, her, jogging)

→ We often _____ _____ _____ in the park.

07 김 선생님은 그들이 청소하도록 시키셨다. (have, them, clean up)

→ Ms. Kim _____ _____ _____ _____.

08 Sandy는 누군가 음악을 연주하는 것을 들었다. (hear, someone, playing music)

→ Sandy _____ _____ _____ _____.

09 나는 그가 내 팔을 때리는 것을 느끼지 못했다. (feel, him, hitting my arm)

→ I _____ _____ _____ _____ _____.

10 부모님은 일요일마다 우리가 개를 씻게 하신다. (make, us, wash the dog)

→ Our parents _____ _____ _____ _____ _____ on

Sundays.

⭐ 아래 상자에서 알맞은 말을 골라 우리말과 일치하도록 문장을 완성하세요.

주어	동사	목적어	목적격보어
he David the teacher I they she my mom	felt had heard saw didn't feel makes will have	us someone a girl the house me the child my sister	shouting moving recycle stay home running try again touching his arm

01 그는 어젯밤에 집이 움직이는 걸 느끼지 못했다.

→ _____ last night.

02 선생님은 매주 금요일마다 우리에게 재활용하도록 시키신다.

→ _____ every Friday.

03 그녀는 그 아이가 식당에서 뛰어다니는 것을 보았다.

→ _____ in the restaurant.

04 나는 내 여동생이 다시 시도하도록 할 것이다.

→ _____ .

05 David는 누군가 자신의 팔을 만지는 것을 느꼈다.

→ _____ .

06 그들은 한 여자아이가 도와 달라고 외치는 것을 들었다.

→ _____ for help.

07 나의 엄마는 내가 온종일 집에 머물도록 했다.

→ _____ all day.

Chapter Review 5

A 다음 문장에서 목적어와 목적격보어를 찾아 써보세요.

	목적어	목적격보어
01 We saw the dog running.		
02 People will find this book helpful.		
03 I didn't leave the door open.		
04 My friend doesn't want me to come.		
05 She felt someone grabbing her arm.		
06 The police officer will ask them to leave.		

B 우리말과 일치하도록 주어진 단어와 〈보기〉의 단어를 활용하여 문장을 완성하세요.

〈보기〉 to exercise play outside to move it healthy wash their hands

01 이 음식은 당신을 건강하게 할 거예요. (make)

→ This food _____ _____ _____ _____.

02 그 트레이너는 Luna에게 일주일에 두 번씩 운동하라고 말한다. (tell, Luna)

→ The trainer _____ _____ _____ _____ twice a week.

03 그는 저녁 식사 전에 자신의 아이들에게 손을 씻도록 시켰다. (make, his kids)

→ He _____ _____ _____ _____ _____
before dinner.

04 나의 부모님은 밤 9시 이후에는 내가 밖에서 놀게 하지 않으신다. (have)

→ My parents _____ _____ _____ _____ _____ after 9 p.m.

05 Martin 선생님은 우리가 그것을 교실로 옮기게 하셨다. (get)

→ Mr. Martin _____ _____ _____ _____ to
the classroom.

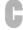

C 아래 상자에서 알맞은 말을 골라 우리말과 일치하도록 문장을 완성하세요.

동사
ask get want feel find make see

목적어, 목적격보어
his brother her house the child to bring it to know swimming · the class easy excited shaking to wait

01 나의 언니는 내가 그것을 가져오게 한다.

→ My sister _____.

02 이 소식은 나를 신나게 했다.

→ This news _____.

03 Chloe는 30초 동안 자신의 집이 흔들리는 것을 느꼈다.

→ Chloe _____ for 30 seconds.

04 나는 그 아이가 수영하는 것을 보았다.

→ I _____.

05 Tim은 자신의 형에게 기다려 달라고 부탁했다.

→ Tim _____.

06 우리는 그 수업이 쉽다는 것을 알게 되었다.

→ We _____.

07 우리는 그가 그것에 대해 알기를 원한다.

→ We _____ about it.

MiNi Test ④

A 주어진 단어를 활용하여 그림의 상황에 맞는 문장을 완성하세요. (모두 과거형으로 쓸 것)

01 Jenny _____ yesterday.
(show, me, concert tickets)

02 She _____.
(want, me, to go with her)

03 It _____!
(make, me, excited)

B 우리말 의미와 일치하도록 주어진 단어를 활용하여 문장을 완성하세요.

01 많은 학생들은 자신들의 책상을 깨끗하게 두지 않는다. (leave, their desks, clean)

→ Many students _____ _____ _____ _____.

02 우리는 그 파티에서 그녀에게 선물을 줄 것이다. (give, a gift)

→ We _____ _____ _____ _____ _____ at the party.

03 나는 그 아이가 혼자 울고 있는 것을 보았다. (see, the child, crying)

→ I _____ _____ _____ _____ alone.

04 팬들은 그가 다시 노래해주길 바란다. (want, to sing)

→ The fans _____ _____ _____ again.

05 그녀는 자신의 아들에게 저녁으로 피자를 만들어 주었다. (make, her son, a pizza)

→ She _____ _____ _____ _____ for dinner.

C 다음 문장을 읽고 알맞은 문장의 형식을 찾아 ✓ 표시하세요.

	4형식 (주어+동사+간목+직목)	5형식 (주어+동사+목적어+목보)
01 I will ask the guide a question.	☐	☐
02 We find the show interesting.	☐	☐
03 My uncle teaches students English.	☐	☐
04 The teacher asked us to wait.	☐	☐
05 Annie heard the birds singing.	☐	☐

D 우리말과 일치하도록 주어진 단어와 〈보기〉의 단어를 활용하여 문장을 완성하세요.

〈보기〉	to rest	moving	glad
	a camera	a funny story	

01 그 편지는 그녀를 기쁘게 할 것이다.

→ _____ _____ _____ _____ _____ _____.

02 그 배우는 TV에서 사람들에게 재미있는 이야기를 해준다.

→ _____ _____ _____ _____ _____ _____
_____ on TV.

03 그는 우리에게 잠시 휴식을 취하라고 말했다.

→ _____ _____ _____ _____ for a while.

04 나는 그 빌딩이 움직이는 걸 전혀 느끼지 못했다.

→ _____ _____ _____ _____ at all.

05 마침내, 나의 부모님은 나에게 카메라를 사 주실 것이다.

→ Finally, _____ _____ _____ _____ _____
_____.

PART 02

동사별 다양한 형식

feel

2형식 ~한 느낌이 들다 ★ ★ ★ ★ ★

주어 동사 보어 (형용사)

Serena + **feels** + **sad** . Serena는 슬프다.

주어의 기분이나 상태를 설명하는 말
- angry
- comfortable
- happy
- bored
- tired
- nervous

3형식 ~을 느끼다 ★

주어 동사 목적어 (명사)

Serena + **felt** + **pain** . Serena는 고통을 느꼈다.

대상을 나타내는 말
- joy
- sadness
- happiness
- anger
- the warm sun
- the wind
- the dog's hair

5형식 ~가 …하는 것을 느끼다 ★ ★ ★

주어 동사 목적어 (명사) 목적격보어 (-ing)

Serena + **felt** + **someone** + **touching her hair** Serena는 누군가 자신의 머리를 만지는 것을 느꼈다.

대상을 나타내는 말
- her friend
- her sister
- her mom

목적어의 동작을 설명하는 말
- following her
- tapping on her shoulder
- touching her face
- pulling her hair

● Answer p.14

⭐ feel의 구조와 의미에 알맞은 단어를 골라 보세요.

feel: ~한 느낌이 들다

01 I feel (**comfortable** / **comfortably**) at home.

02 She feels very (**happy** / **happily**).

03 Don't feel (**nervous** / **nervously**). You will be fine.

04 Joseph felt (**angrily** / **angry**).

05 I feel (**bore** / **bored**). Let's go outside and play.

feel: ~을 느끼다

06 Lucy felt (**the warm sun** / **sunny**).

07 Jessica felt (**sadly** / **sadness**).

08 I felt (**the dog's hair** / **hurry**).

09 They felt (**joy** / **enjoy**).

feel: ~가 …하는 것을 느끼다

10 I felt someone (**following** / **to follow**) me.

11 He felt someone (**to tap** / **tapping**) on his shoulder.

12 Helen felt her mom (**touching** / **touched**) her face.

13 Daniel felt his friend (**to pull** / **pulling**) his hair.

14 I felt someone (**to touch** / **touching**) my hair.

⭐ **우리말과 일치하도록 동사 feel과 주어진 단어를 사용하여 문장을 완성하세요.**

01 이 베개는 부드러운 느낌이 든다. (this pillow, soft)

→ ⬚⬚⬚⬚⬚ ⬚⬚⬚⬚⬚ ⬚⬚⬚⬚⬚ .

02 나는 고통을 느꼈다. (I, pain)

→ ⬚⬚⬚⬚⬚ ⬚⬚⬚⬚⬚ ⬚⬚⬚⬚⬚ .

03 여기는 덥게 느껴진다. (it, hot)

→ ⬚⬚⬚⬚⬚ ⬚⬚⬚⬚⬚ ⬚⬚⬚⬚⬚ in here.

04 Elly는 슬프지 않았다. (sad)

→ ⬚⬚⬚⬚⬚ ⬚⬚⬚⬚⬚ ⬚⬚⬚⬚⬚ .

05 그녀의 스웨터는 따뜻한 느낌이 든다. (her sweater, warm)

→ ⬚⬚⬚⬚⬚ ⬚⬚⬚⬚⬚ ⬚⬚⬚⬚⬚ .

06 나는 누군가 내 머리를 만지는 느낌이 들었다. (I, someone, touching my hair)

→ ⬚⬚⬚⬚⬚ ⬚⬚⬚⬚⬚ ⬚⬚⬚⬚⬚ ⬚⬚⬚⬚⬚ .

07 Andy는 화가 났다. (angry)

→ ⬚⬚⬚⬚⬚ ⬚⬚⬚⬚⬚ ⬚⬚⬚⬚⬚ .

08 그녀는 피곤했다. (she, tired)

→ ⬚⬚⬚⬚⬚ ⬚⬚⬚⬚⬚ ⬚⬚⬚⬚⬚ .

● Answer p.14

🌟 동사 feel과 주어진 단어를 활용하여 두 사람의 대화를 완성하세요. (모두 과거형으로 쓸 것)

> **A:** What's wrong? You look worried.
>
> **B:** 01 I _____ yesterday.
> (scared)
>
> **A:** What happened?
>
> **B:** 02 I _____ .
> (someone, following me)
>
> **A:** Really? I'll go with you today.

🌟 동사 feel과 〈보기〉의 단어를 활용하여, 각 글을 완성하세요. (모두 과거형으로 쓸 것)

〈보기〉	touching	hungry	someone
	my dog's hair	my face	

03 I _____ last night.
So, I ate some pizza and went to bed.

04 I _____ when I was sleeping.

05 Then I woke up. It was my dog! I _____ .

〈보기〉	her friend	her hair	pulling
	bored	the wind	

06 Jina _____ during history class.

07 Jina _____ through the window.

08 Suddenly, Jina _____ . It made her surprised.

make

3형식 ~을 만들다 ★ ★ ★

주어		동사		목적어 (명사)	
My grandma	+	made	+	cookies	. 할머니는 쿠키를 만드셨다.

대상을 나타내는 말
☐ some soup ☐ a sandwich
☐ a chair ☐ a table

4형식 ~에게 …을 만들어 주다 ★ ★ ★

주어		동사		간접목적어 (명사)		직접목적어 (명사)	
My grandma	+	made	+	me	+	a pizza	. 할머니는 나에게 피자를 만들어 주셨다.

대상을 나타내는 말
☐ us ☐ her friend
☐ him ☐ her guest

물건을 나타내는 말
☐ breakfast ☐ lunch ☐ dinner
☐ a dress ☐ a sweater ☐ a birthday cake

5형식 ~을 (…한 상태)로 만들다, 하다 ★ ★ ★ ★ ★

주어		동사		목적어 (명사)		목적격보어 (형용사)	
The song	+	makes	+	me	+	happy	. 그 노래는 나를 행복하게 만든다.

대상을 나타내는 말
☐ her ☐ him
☐ us ☐ them

목적어의 상태를 설명하는 말
☐ sad ☐ angry ☐ hungry
☐ excited ☐ popular

5형식 ~가 …하도록 하다, 시키다 ★ ★ ★ ★ ★

주어		동사		목적어 (명사)		목적격보어 (동사원형)	
My mom	+	made	+	me	+	clean my room	• 엄마는 내가 내 방을 청소하도록 시키셨다.

대상을 나타내는 말
☐ my sister
☐ my brother

목적어의 동작을 설명하는 말
☐ wait ☐ stay home
☐ smile ☐ do the dishes

● Answer p.14

⭐ make의 구조와 의미에 알맞은 단어를 골라 보세요.

make: ~을 만들다

01 He made (**some soup** / **do the dishes**) for dinner.

02 My dad made (**happy** / **a table**).

03 I will make (**a sandwich** / **excited**) for you.

...

make: ~에게 …을 만들어 주다

04 Diane made (**her friends dinner** / **dinner her friends**).

05 Jessy made (**a dress me** / **me a dress**).

06 I will make (**him a birthday cake** / **a birthday cake him**).

...

make: ~을 (…한 상태)로 만들다, 하다

07 This picture makes me (**hunger** / **hungry**).

08 The news made me (**sad** / **sadly**).

09 The song made him (**popular** / **popularly**).

10 My dog makes me (**happily** / **happy**).

...

make: ~가 …하도록 하다, 시키다

11 My parents made me (**do** / **doing**) the dishes.

12 My mom made my brother (**stayed** / **stay**) home.

13 They made (**wait her** / **her wait**) for an hour.

14 My cats make (**me smile** / **smile me**).

⭐ 우리말과 일치하도록 동사 make와 주어진 단어를 활용하여 문장을 완성하세요.

01 그는 저녁 식사로 수프를 조금 만들었다. (he, some soup)

→ _____ _____ _____ for dinner.

02 그 노래는 그를 유명하게 만들었다. (the song, him, popular)

→ _____ _____ _____ _____ .

03 Diane은 자신의 친구들에게 점심을 만들어 주었다. (her friends, lunch)

→ _____ _____ _____ _____ .

04 나는 그에게 생일 케이크를 만들어 줄 것이다. (I, him, a birthday cake)

→ _____ _____ _____ _____ .

05 나의 아빠는 탁자를 만드셨다. (my dad, a table)

→ _____ _____ _____ .

06 나의 고양이들은 나를 웃게 만든다. (my cats, me, smile)

→ _____ _____ _____ _____ .

07 이 그림은 나를 배고프게 만든다. (this picture, me, hungry)

→ _____ _____ _____ _____ .

08 그들은 한 시간 동안 그녀를 기다리게 했다. (they, her, wait)

→ _____ _____ _____ _____ for an hour.

⭐ 동사 make와 주어진 단어를 활용하여 두 사람의 대화를 완성하세요. (모두 과거형으로 쓸 것)

A: 01 My mom _____ for two days.
(me, do the dishes)

B: Oh, that's too bad. What happened?

A: 02 I _____ a few days ago.
(her, angry)

I came home late at night again.

⭐ 동사 make와 〈보기〉의 단어를 활용하여, 각 글을 완성하세요. (모두 과거형으로 쓸 것)

| 〈보기〉 | happy | popular | her |
| | a song | her | |

03 One day, Erica _____.
Many people liked her song.

04 The song _____ a few months later.

05 It _____.

| 〈보기〉 | me | a sweater | me |
| | a birthday cake | me | hungry |

06 Today is my birthday. My sister _____.

07 The smell of the cake _____.

08 My grandma _____ for a present.

02 make **123**

get

1형식 · (장소에) 도착하다 ★ ★

주어 동사 부사구

Joshua + **got** + **to the airport** . Joshua는 공항에 **도착했다.**

장소를 나타내는 말
- [] to London [] to the beach
- [] to the park [] to the station

2형식 · (어떤 상태가) 되다 ★ ★ ★ ★

주어 동사 보어 (형용사)

Joshua + **got** + **angry** . Joshua는 **화가 났다.**

주어의 기분이나 상태를 설명하는 말
- [] nervous [] excited
- [] ready [] wet

3형식 · ~을 얻다, 받다 ★ ★ ★ ★

주어 동사 목적어 (명사)

Joshua + **got** + **a new bicycle** . Joshua는 **새 자전거를 받았다.**

대상을 나타내는 말
- [] a letter [] a present
- [] a Christmas card [] a concert ticket

5형식 · ~가 …하게 하다 ★ ★ ★

주어 동사 목적어 (명사) 목적격보어 (to+동사원형)

Joshua + **got** + **me** + **to help him** . Joshua는 **내가 그를 도와주게 했다.**

대상을 나타내는 말
- [] his friend [] his sister

목적어의 동작을 설명하는 말
- [] to call him [] to bring his book

• Answer p.15

⭐ **get의 구조와 의미에 알맞은 단어를 골라 보세요.**

get: (장소에) 도착하다

01 She got (**London** / **to London**) yesterday.

02 They got (**to the station** / **the station**).

03 We got (**to the beach** / **the beach**) in the morning.

get: (어떤 상태가) 되다

04 My shoes got (**a present** / **wet**).

05 I get (**nervous** / **nervously**) before the test.

06 James got (**the park** / **excited**) about the soccer game.

07 Betty will get (**ready** / **call him**) for school.

get: ~을 얻다, 받다

08 I got (**bring his book** / **a letter**) from my friend.

09 He got (**a concert ticket** / **the station**).

10 She got (**the beach** / **a Christmas card**) from her sister.

11 David got (**to help** / **a present**) from his mom.

get: ~가 …하게 하다

12 Marvin got me (**to call him** / **the park**).

13 My sister got me (**the airport** / **to bring her book**).

14 He got his sister (**help him** / **to help him**).

⭐ **우리말과 일치하도록 동사 get과 주어진 단어를 활용하여 문장을 완성하세요.**

01 그는 생일 선물로 새 자전거를 받았다. (he, a new bicycle)

→ ⬜⬜⬜ ⬜⬜⬜ ⬜⬜⬜ for his birthday.

02 언니는 내가 그녀를 도와주게 했다. (my sister, me, to help her)

→ ⬜⬜⬜ ⬜⬜⬜ ⬜⬜⬜ ⬜⬜⬜ .

03 내 신발은 젖게 되었다. (my shoes, wet)

→ ⬜⬜⬜ ⬜⬜⬜ ⬜⬜⬜ .

04 그녀는 자신의 여동생으로부터 크리스마스 카드를 받았다. (she, a Christmas card)

→ ⬜⬜⬜ ⬜⬜⬜ ⬜⬜⬜ from her sister.

05 나는 시험 전에 긴장이 된다. (I, nervous)

→ ⬜⬜⬜ ⬜⬜⬜ ⬜⬜⬜ before the test.

06 Betty는 학교에 갈 준비가 될 것이다. (ready)

→ ⬜⬜⬜ ⬜⬜⬜ ⬜⬜⬜ for school.

07 나는 내 친구로부터 편지 한 통을 받았다. (I, a letter)

→ ⬜⬜⬜ ⬜⬜⬜ ⬜⬜⬜ from my friend.

08 Marvin은 내가 그에게 전화하도록 했다. (me, to call him)

→ ⬜⬜⬜ ⬜⬜⬜ ⬜⬜⬜ ⬜⬜⬜ .

TRAINING 3 실전에 동사 써먹기

★ 동사 get과 주어진 단어를 활용하여 두 사람의 대화를 완성하세요. (모두 과거형으로 쓸 것)

> **A:** Lucy, what did you get on your birthday?
>
> **B:** 01 I _____.
> (a concert ticket)
>
> It's for my favorite singer's concert!
>
> **A:** That's great! How did you feel?
>
> **B:** 02 Of course I _____!
> (excited)

★ 동사 get과 〈보기〉의 단어를 활용하여, 각 글을 완성하세요. (모두 과거형으로 쓸 것)

〈보기〉 to the park	angry	a new bicycle

03 Eddie _____ from his uncle.

04 He _____ with his brother.

05 Eddie's brother broke his bike. Eddie _____.

〈보기〉 my sister	nervous	ready	to help me

06 I had a test yesterday. I _____.

07 So I _____ with my studying.

08 I studied hard. So, I _____ for the test!

leave

1형식 ▶ 떠나다, 출발하다 ★ ★ ★

주어 | 동사 | 부사구

Mina and I + **will leave** + **at 10 o'clock** . 미나와 나는 10시에 **출발할 것이다**.

시간이나 때를 나타내는 말
- ☐ tomorrow ☐ after lunch
- ☐ on Saturday ☐ at noon

3형식 ▶ ～을 (장소에) 두고 오다 ★ ★ ★

주어 | 동사 | 목적어 (명사) | 부사구

Mina + **left** + **her book** + **on the table** . 미나는 테이블 위에 **자신의 책을 두고 왔다**.

대상을 나타내는 말
- ☐ her bag ☐ her wallet
- ☐ her umbrella ☐ her glasses
- ☐ the box

장소를 나타내는 말
- ☐ on the bed ☐ on the bus
- ☐ in the car ☐ at home
- ☐ at the restaurant

5형식 ▶ ～을 (…한 상태) 그대로 두다 ★

주어 | 동사 | 목적어 | 목적격보어 (형용사)

Mina + **left** + **the door** + **open** . 미나는 문을 열린 그대로 두었다.

대상을 나타내는 말
- ☐ the gate
- ☐ the window
- ☐ her desk
- ☐ her room

목적어의 상태를 설명하는 말
- ☐ closed
- ☐ clean
- ☐ dirty

★ leave의 구조와 의미에 알맞은 단어를 골라 보세요.

leave: 떠나다, 출발하다

01 We will leave (**on Saturday** / **clean**).

02 The train left (**open** / **at 10 o'clock**).

03 The plane leaves (**at noon** / **closed**).

04 Jake will leave (**on the bus** / **tomorrow**).

05 Susie and I left (**after lunch** / **clean**).

leave: ～을 (장소에) 두고 오다

06 I left (**closed** / **my umbrella**) on the bus.

07 Leave (**your books** / **clean**) at home.

08 Please leave (**tomorrow** / **the box**) on the table.

09 My mom left (**her glasses** / **dirty**) on the bed.

10 He left (**his wallet** / **clean**) at the restaurant.

leave: ～을 (…한 상태) 그대로 두다

11 Abby leaves her desk (**clean** / **on the table**).

12 My brother leaves (**dirty his room** / **his room dirty**).

13 Please leave (**closed the gate** / **the gate closed**).

14 She left (**the window open** / **open the window**).

⭐ **우리말과 일치하도록 동사 leave와 주어진 단어를 활용하여 문장을 완성하세요.**

01 우리는 토요일에 출발할 것이다. (we, on Saturday)

→ ⬜⬜⬜ ⬜⬜⬜ ⬜⬜⬜ .

02 나는 버스에 내 우산을 두고 왔다. (I, my umbrella, on the bus)

→ ⬜⬜⬜ ⬜⬜⬜ ⬜⬜⬜ ⬜⬜⬜ .

03 탁자 위에 그 상자를 두고 와주세요. (the box, on the table)

→ Please ⬜⬜⬜ ⬜⬜⬜ ⬜⬜⬜ .

04 그 기차는 10시에 출발했다. (the train, at 10 o'clock)

→ ⬜⬜⬜ ⬜⬜⬜ ⬜⬜⬜ .

05 나의 엄마는 침대 위에 자신의 안경을 두고 오셨다. (my mom, her glasses, on the bed)

→ ⬜⬜⬜ ⬜⬜⬜ ⬜⬜⬜ ⬜⬜⬜ .

06 Abby는 자신의 책상을 깨끗한 그대로 둔다. (her desk, clean)

→ ⬜⬜⬜ ⬜⬜⬜ ⬜⬜⬜ ⬜⬜⬜ .

07 그 비행기는 정오에 출발한다. (the plane, at noon)

→ ⬜⬜⬜ ⬜⬜⬜ ⬜⬜⬜ .

08 그녀는 창문을 열린 그대로 두었다. (she, the window, open)

→ ⬜⬜⬜ ⬜⬜⬜ ⬜⬜⬜ .

TRAINING ③ 실전에 동사 써먹기

⭐ 동사 leave와 주어진 단어를 활용하여 두 사람의 대화를 완성하세요. (모두 과거형으로 쓸 것)

> **A:** We should take that bus.
>
> **B:** 01 Oh, wait! I _____!
> (my wallet, at the restaurant)
>
> **A:** Really? Let's go back to the restaurant.
>
> **B:** 02 I think it is still there. We _____.
> (5 minutes ago)

⭐ 동사 leave와 〈보기〉의 단어를 활용하여, 각 글을 완성하세요. (03~05는 현재형, 06~07은 과거형으로 쓸 것)

〈보기〉	clean	his room	her room	dirty

03 Kevin _____. He cleans his room every day.

04 But his sister, Tracy, always _____.

〈보기〉	his ticket	open	at 1 o'clock	the window	on the table

05 Brody's train _____. He left home at noon.

06 He forgot about his ticket. He _____!

07 Also, he didn't close the window. He _____!

tell

3형식 ～을 말하다 ★ ★ ★

주어 동사 목적어 (명사) 부사구

Conner + **told** + **a lie** + **to me** . Conner는 나에게 **거짓말을** 했다.

대상을 나타내는 말
- a story
- the plan
- the news
- the truth
- everything
- the secret

4형식 ～에게 …을 말하다, 알려 주다 ★ ★ ★ ★

주어 동사 간접목적어 (명사) 직접목적어 (명사)

Conner + **won't tell** + **you** + **the truth** Conner는 네게 그 사실을 말하지 **않을 것이다.**

대상을 나타내는 말
- me
- us
- his brother
- anyone

말하는 내용을 나타내는 말
- the joke
- his secret
- a funny story
- the good news
- his name
- the reason

5형식 ～에게 …하라고 말하다 ★ ★ ★

주어 동사 목적어 (명사) 목적격보어 (to+동사원형)

She + **told** + **me** + **to wait** . 그녀는 나에게 **기다리라고** 말했다.

대상을 나타내는 말
- him
- us
- them
- my sister

목적어의 동작을 설명하는 말
- to stop
- to stay here
- to meet
- to sit down
- to sleep early
- to bring food

TRAINING 1 동사의 다양한 구조 알기

⭐ tell의 구조와 의미에 알맞은 단어를 골라 보세요.

tell: ~을 말하다

01 My teacher told (**a story** / **to wait**) to us.

02 I will tell (**anyone** / **the truth**) to them.

03 He told (**the news** / **to sit down**) to everybody.

04 Katie tells (**them** / **everything**) to her sister.

05 Don't tell (**the secret** / **him**) to anyone.

tell: ~에게 …을 말하다, 알려 주다

06 She told (**to me the good news** / **me the good news**).

07 Please tell (**your name us** / **us your name**).

08 Jess will tell (**to you the truth** / **you the truth**).

09 He told (**his brother a funny story** / **a funny story his brother**).

10 I won't tell (**anyone your secret** / **anyone to your secret**).

tell: ~에게 …하라고 말하다

11 I told my sister (**her brother** / **to sleep early**).

12 He told (**me to stay here** / **to stay here me**).

13 I will tell (**them to meet** / **meet**) at 6 o'clock.

14 The police officer told (**him to stop** / **to stop him**).

⭐ 우리말과 일치하도록 동사 tell과 주어진 단어를 활용하여 문장을 완성하세요.

01 나는 그들에게 그 사실을 말할 것이다. (I, the truth)

→ ⬜⬜⬜ ⬜⬜⬜ ⬜⬜⬜ to them.

02 그녀는 나에게 좋은 소식을 알려 주었다. (she, me, the good news)

→ ⬜⬜⬜ ⬜⬜ ⬜⬜ ⬜⬜⬜ .

03 그 비밀을 누구에게도 말하지 마. (the secret)

→ Don't ⬜⬜ ⬜⬜⬜ to anyone.

04 그는 내게 여기에 있으라고 말했다. (he, me, to stay here)

→ ⬜⬜⬜ ⬜⬜ ⬜⬜ ⬜⬜⬜ .

05 Katie는 자신의 언니에게 모든 것을 말한다. (everything)

→ ⬜⬜⬜ ⬜⬜ ⬜⬜⬜ to her sister.

06 저희에게 당신의 성함을 말씀해주세요. (us, your name)

→ Please ⬜⬜⬜ ⬜⬜ ⬜⬜⬜ .

07 Aaron은 그들에게 재미있는 이야기를 해주었다. (them, a funny story)

→ ⬜⬜⬜ ⬜⬜ ⬜⬜ ⬜⬜⬜ .

08 나는 내 남동생에게 일찍 자라고 말했다. (I, my brother, to sleep early)

→ ⬜⬜⬜ ⬜⬜ ⬜⬜ ⬜⬜⬜ .

● Answer p.17

⭐ 동사 tell과 주어진 단어를 활용하여 두 사람의 대화를 완성하세요. (모두 과거형으로 쓸 것)

A: 01 Jessica _____ yesterday.
　　　　　　　　　　　　(me, the news)

B: What was it?

A: 02 Danny _____ .
　　　　　　　　　　　　(a lie, to his teacher)

B: What happened next?

A: 03 Someone _____ !
　　　　　　　　　　　　(her, the truth)

⭐ 동사 tell과 〈보기〉의 단어를 활용하여, 각 글을 완성하세요. (모두 과거형으로 쓸 것)

〈보기〉	to her sister	to tell	the good news
	the good news	her parents	her

04 Nikki won the contest. She _____ .

05 Her parents _____ other family members.

06 So, she _____ first.

〈보기〉	to everyone	her	my secret
	my secret	her	to stop

07 Jina is my friend. I _____ last week.

08 But she _____ !

09 I was angry so I _____ telling it.

ask

3형식　～을 묻다, 물어보다　★ ★

주어　　　동사　　　목적어 (명사)

Jessy + **asked** + **the way** . Jessy는 길을 물었다.

궁금한 것을 나타내는 말
- □ a question　□ the price
- □ the reason　□ the time

4형식　～에게 …을 묻다, 물어보다　★ ★ ★

주어　　　동사　　간접목적어 (명사)　직접목적어 (명사)

Jessy + **asked** + **me** + **a question** . Jessy는 내게 질문을 했다.

대상을 나타내는 말
- □ him　□ us
- □ them　□ the students

궁금한 것을 나타내는 말
- □ the answer　　□ the reason
- □ my name　　□ my phone number
- □ my email address

5형식　～에게 …해달라고 부탁하다　★ ★ ★ ★

주어　　　동사　　목적어　목적격보어 (to+동사원형)

Jessy + **asked** + **me** + **to help her** . Jessy는 나에게 자신을 도와달라고 부탁했다.

대상을 나타내는 말
- □ him　□ us
- □ them　□ her teacher
- □ Jake　□ my friend

목적어의 동작을 설명하는 말
- □ to stay　　□ to bring it
- □ to join her　□ to close the door

⭐ ask의 구조와 의미에 알맞은 단어를 골라 보세요.

ask: ~을 묻다, 물어보다

01 He asked (**bring it** / **the time**).

02 Can I ask (**to a question** / **a question**)?

03 She didn't ask (**the price** / **join her**) of the jacket.

04 Did you ask (**the reason** / **happy**)?

ask: ~에게 …을 묻다, 물어보다

05 The police asked us (**a question** / **to a question**).

06 I will ask (**his phone number him** / **him his phone number**).

07 She asked (**their names the students** / **the students their names**).

08 Teddy will ask her (**the reason** / **to the reason**).

09 I asked (**him the answer** / **his the answer**).

ask: ~에게 …해달라고 부탁하다

10 I will ask Jake (**to stay** / **staying**).

11 Tim asked (**us to join him** / **to join him us**).

12 She asked me (**to close the door** / **closed the door**).

13 Tom will ask his teacher (**to help him** / **helping him**).

14 I asked (**to bring it my friend** / **my friend to bring it**).

★ 우리말과 일치하도록 동사 ask와 주어진 단어를 활용하여 문장을 완성하세요.

01 그는 시간을 물었다. (he, the time)

→ _____ _____ _____ .

02 경찰은 우리에게 질문을 했다. (the police, us, a question)

→ _____ _____ _____ _____ .

03 Teddy는 그녀에게 이유를 물어볼 것이다. (her, the reason)

→ _____ _____ _____ _____ .

04 Tim은 선생님께 자신을 도와 달라고 부탁할 것이다. (his teacher, to help him)

→ _____ _____ _____ _____ .

05 그녀는 그 재킷의 가격을 물어보지 않았다. (she, the price)

→ _____ _____ _____ of the jacket.

06 나는 내 친구에게 그것을 가져와달라고 부탁했다. (I, my friend, to bring it)

→ _____ _____ _____ _____ .

07 그는 그 학생들에게 이름을 물어보았다. (he, the students, their names)

→ _____ _____ _____ .

08 그녀는 나에게 문을 닫아 달라고 부탁했다. (she, me, to close the door)

→ _____ _____ _____ .

⭐ 동사 ask와 주어진 단어를 활용하여 두 사람의 대화를 완성하세요. (모두 과거형으로 쓸 것)

> **A:** What are you doing?
>
> **B:** I'm helping my brother with his math homework.
>
> 01 He _____.
> (me, to help him)
>
> **A:** Is his homework easy?
>
> **B:** Actually, I'm not good at math.
>
> 02 So, I _____.
> (Jenny, some questions)
>
> She told me the answers.
>
> **A:** That's great!

⭐ 동사 ask와 〈보기〉의 단어를 활용하여, 각 글을 완성하세요. (모두 과거형으로 쓸 것)

〈보기〉 Katie	the price	to go shopping

03 I _____ with me. We went to a clothing store.

04 I saw the perfect dress for me. I _____ of the dress.

〈보기〉 a few questions	us	to wait	us

05 One day, Amy and I saw a car accident.
 A police officer came and _____.

06 Then he _____ about the accident.

써먹기 동사 | 07 see, find

3형식 ▶ see: ~을 보다 ★ ★ ★ ★

주어　　　　동사　　　　목적어 (명사)

Martin + **saw** + **a movie** . Martin은 **영화를 봤다.**

대상을 나타내는 말
☐ her　　　　　☐ the news
☐ a famous singer　☐ many animals

5형식 ▶ see: ~가 …하는 것을 보다, 목격하다 ★ ★ ★ ★ ★

주어　　동사　　목적어 (명사)　목적격보어 (-ing)

I + **saw** + **Andy** + **swimming** . 나는 Andy가 수영하는 것을 봤다.

대상을 나타내는 말
☐ him　　☐ a girl
☐ my friend　☐ many people

목적어의 동작을 설명하는 말
☐ crying　☐ running
☐ walking　☐ reading a book

3형식 ▶ find: ~을 찾다, 발견하다 ★ ★ ★

주어　　동사　　　목적어 (명사)　　　　부사구

I + **found** + **the key** + **in the drawer** . 나는 서랍 속에서 **열쇠를 찾았다.**

대상을 나타내는 말
☐ the watch　☐ the gloves
☐ some money　☐ the passport

장소를 나타내는 말
☐ on the table　☐ on the desk
☐ under the table　☐ in the closet

5형식 ▶ find: ~이 …인 것을 알다 ★ ★

주어　　　　동사　　　　목적어 (명사)　　목적격보어 (형용사)

You + **will find** + **the book** + **interesting** . 너는 그 책이 흥미롭다는 것을 알게 될 것이다.

대상을 나타내는 말
☐ the movie　☐ the show
☐ the class

목적어의 특징을 설명하는 말
☐ easy　　☐ difficult
☐ boring　☐ helpful

● Answer p.18

⭐ see 또는 find의 구조와 의미에 알맞은 단어를 골라 보세요.

see: ~을 보다

01 I saw (**boring / the news**) on TV.

02 They will see (**a movie / on the desk**) tomorrow.

03 Jason and I saw (**interesting / a famous singer**) at the mall.

04 You can see (**reading a book / many animals**) there.

see: ~가 …하고 있는 것을 보다, 목격하다

05 They saw a girl (**crying / to cry**).

06 I saw my friend (**walking / walks**) down the street.

07 We saw (**running many people / many people running**).

08 I didn't see her (**helpful / swimming**).

09 Elly saw him (**reading a book / the movie**).

find: ~을 찾다, 발견하다

10 He found (**some money / interesting**) in the drawer.

11 You will find (**your passport / reading a book**) on the table.

12 Lena found (**difficult / her gloves**) in the closet.

find: ~이 …인 것을 알다

13 My brother found the class (**helpful / many people**).

14 I found (**boring the movie / the movie boring**).

TRAINING ② 통문장 쓰기

★ 우리말과 일치하도록 동사 see 또는 find와 주어진 단어를 활용하여 문장을 완성하세요.

01 Lena는 벽장에서 자신의 장갑을 찾았다. (her gloves, in the closet)

→ ☐☐☐☐ ☐☐☐☐ ☐☐☐☐ ☐☐☐☐ .

02 그들은 내일 영화를 볼 것이다. (they, a movie)

→ ☐☐☐☐ ☐☐☐☐ ☐☐☐☐ tomorrow.

03 나는 서랍 속에서 내 시계를 찾았다. (I, my watch, in the drawer)

→ ☐☐☐☐ ☐☐☐☐ ☐☐☐☐ ☐☐☐☐ .

04 우리는 많은 사람들이 달리고 있는 것을 보았다. (we, many people, running)

→ ☐☐☐☐ ☐☐☐☐ ☐☐☐☐ ☐☐☐☐ .

05 너는 그 영화가 지루하다는 것을 알게 될 것이다. (you, the movie, boring)

→ ☐☐☐☐ ☐☐☐☐ ☐☐☐☐ ☐☐☐☐ .

06 나는 그녀가 수영하는 것을 보지 못했다. (I, her, swimming)

→ ☐☐☐☐ ☐☐☐☐ ☐☐☐☐ ☐☐☐☐ .

07 Jason과 나는 쇼핑몰에서 유명한 가수를 봤다. (Jason and I, a famous singer)

→ ☐☐☐☐ ☐☐☐☐ ☐☐☐☐ at the mall.

08 그들은 한 여자아이가 울고 있는 것을 보았다. (they, a girl, crying)

→ ☐☐☐☐ ☐☐☐☐ ☐☐☐☐ ☐☐☐☐ .

● Answer p.18

⭐ 주어진 단어를 활용하여 두 사람의 대화를 완성하세요. (모두 과거형으로 쓸 것)

> **A:** 01 I _____. How was the book?
> (see, you, reading a book)
>
> **B:** 02 I _____.
> (find, the book, interesting)
>
> It was made into a movie.
>
> 03 I _____, too.
> (see, the movie)

⭐ 동사 see와 〈보기〉의 단어를 활용하여, 글을 완성하세요. (모두 과거형으로 쓸 것)

〈보기〉	not	running	his friend
	drinking water	him	many people

04 Greg _____ in the marathon.

05 He _____ among them.
She looked very thirsty.

06 He wanted to say hello, but she _____.

⭐ 동사 find와 〈보기〉의 단어를 활용하여, 글을 완성하세요. (모두 과거형으로 쓸 것)

〈보기〉	too small	her favorite dress	it	in the closet

07 Finally, Nancy _____.

08 She tried to put on the dress, but she _____ for her.

써먹기 동사 | 08 have, want

3형식 have: ~을 가지고 있다, 있다 ★ ★ ★ ★ ★

주어 동사 목적어 (명사)

I + **have** + **a concert ticket** . 나는 **콘서트 표를 가지고 있다.**

대상을 나타내는 말
- a smartphone □ a problem
- a dream □ an idea

5형식 have: ~가 …하도록 하다, 시키다 ★ ★

주어 동사 목적어 (명사) 목적격보어 (동사원형)

She + **had** + **me** + **wake up** . 그녀는 **내가 잠에서 깨도록 했다.**

대상을 나타내는 말
- us □ him
- the boy □ them

목적어의 동작을 설명하는 말
- come early □ stay home
- call her □ clean the classroom

3형식 want: ~하는 것을 원하다, ~하고 싶어 하다 ★ ★ ★ ★ ★

주어 동사 목적어 (to+동사원형)

Nate + **wants** + **to be an artist** . Nate는 **화가가 되고 싶어 한다.**

대상을 나타내는 말
- to eat pizza □ to see a movie
- to buy new clothes □ to watch TV

5형식 want: ~가 …하기를 원하다, 바라다 ★ ★ ★ ★

주어 동사 목적어 (명사) 목적격보어 (to+동사원형)

I + **want** + **you** + **to help me** . 나는 **네가 나를 도와주기를 원한다.**

대상을 나타내는 말
- her □ him
- them □ my brother

목적어의 동작을 설명하는 말
- to wait □ to come
- to clean the room □ to join us

⭐ have 또는 want의 구조와 의미에 알맞은 단어를 골라 보세요.

have: ~을 가지고 있다, 있다

01 I have (watch TV / **a good idea**).

02 Noah has (call her / **two concert tickets**).

03 Wilson doesn't have (**a smartphone** / stay home).

..

have: ~가 …하도록 하다, 시키다

04 My dad had (come early me / **me come early**).

05 Please have her (**call me** / to join us) later.

06 Our teacher had us (to wait / **clean the classroom**).

..

want: ~하는 것을 원하다, ~하고 싶어 하다

07 I want (**to watch TV** / stay home).

08 My brother wanted (buying new clothes / **to buy new clothes**).

09 He wants (**to see a movie** / join us) tonight.

10 Jessica doesn't want (come early / **to eat pizza**).

..

want: ~가 …하기를 원하다, 바라다

11 I want her (**to join us** / an idea).

12 Erin wanted (**me to come** / to come me) to her party.

13 My mom wants my brother (clean his room / **to clean his room**).

14 We want (**you to wait** / you wait) for us.

⭐ 우리말과 일치하도록 동사 **have** 또는 **want**와 주어진 단어를 활용하여 문장을 완성하세요.

01 그녀는 좋은 아이디어를 가지고 있다. (she, a good idea)

→ _____ _____ _____ .

02 그는 오늘 밤 영화를 보고 싶어 한다. (he, to see a movie)

→ _____ _____ _____ tonight.

03 Wilson은 스마트폰을 가지고 있지 않다. (a smartphone)

→ _____ _____ _____ .

04 우리는 네가 우리를 기다려주기를 원해. (we, you, to wait)

→ _____ _____ _____ _____ for us.

05 나는 TV를 보고 싶다. (I, to watch TV)

→ _____ _____ _____ .

06 나는 그녀가 우리와 함께하기를 원한다. (I, her, to join us)

→ _____ _____ _____ _____ .

07 Erin은 내가 그녀의 파티에 오기를 원했다. (me, to come)

→ _____ _____ _____ _____ to her party.

08 우리 선생님께서는 우리가 교실을 청소하도록 시키셨다. (our teacher, us, clean the classroom)

→ _____ _____ _____ _____ .

● Answer p.19

⭐ 주어진 단어를 활용하여 두 사람의 대화를 완성하세요. (모두 현재형으로 쓸 것)

A: 01 Mom, all my friends _____.
(have, smartphones)

02 I really _____, too.
(want, to have one)

Can you buy me one, please?

B: Well, I'll think about it.

03 Now, I _____ for me.
(want, you, to wash the dishes)

⭐ 동사 have와 〈보기〉의 단어를 활용하여, 글을 완성하세요. (모두 현재형으로 쓸 것)

〈보기〉 do it	an older brother	me

04 I _____.
 My mom has him water her plants every day.

05 But he always _____. It's so annoying!

⭐ 동사 want와 〈보기〉의 단어를 활용하여, 글을 완성하세요. (모두 현재형으로 쓸 것)

〈보기〉 to have only one	us	to have a cat	to have a dog

06 I really _____.

07 But my sister _____. She loves cats.

08 Our parents _____. What should we do?

Overall Test ①

A 다음 밑줄 친 동사의 뜻을 〈보기〉에서 골라 그 기호를 쓰세요.

01 〈보기〉 ⓐ ~을 찾다, 발견하다 ⓑ ~이 …인 것을 알다

(1) People <u>found</u> the book interesting. ----------------------

(2) The girl <u>found</u> her ring in the drawer. ----------------------

02 〈보기〉 ⓐ ~을 가지고 있다, 있다 ⓑ ~가 …하도록 하다, 시키다

(1) Our uncle <u>has</u> a sports car. ----------------------

(2) Ms. Park <u>had</u> us move the boxes. ----------------------

03 〈보기〉 ⓐ 떠나다, 출발하다 ⓑ ~을 두고 오다 ⓒ ~을 (…한 상태) 그대로 두다

(1) The plane <u>leaves</u> at noon. ----------------------

(2) Someone <u>left</u> the gate open. ----------------------

(3) My brother <u>left</u> his gloves on the bus. ----------------------

B 〈보기〉에서 해당하는 문장형식을 찾아 그 번호를 쓰세요.

〈보기〉 ⓐ 주어+동사 ⓑ 주어+동사+보어
 ⓒ 주어+동사+목적어 ⓓ 주어+동사+간접목적어+직접목적어
 ⓔ 주어+동사+목적어+목적격보어

01 The coach will give you a chance. ----------------------

02 They called their baby David. ----------------------

03 My cousin lives in London. ----------------------

04 I didn't tell a lie to my friend. ----------------------

05 The sandwich tastes delicious. ----------------------

C 우리말과 일치하도록 주어진 단어를 올바르게 배열하시오.

01 그는 그 파티에 오지 않았다. (didn't come / he)

→ _____ to the party.

02 나는 어제 내 지갑을 테이블 위에 두었다. (I / my wallet / put)

→ _____ on the table yesterday.

03 우리는 Kate의 생일에 그녀에게 케이크를 사 주었다. (a cake / bought / we / Kate)

→ _____ on her birthday.

04 채소를 더 많이 먹어라 그러면 너는 건강해질 것이다. (will become / healthy / you)

→ Eat more vegetables and _____ .

05 이 노래는 그를 신이 나게 만든다. (excited / this song / him / makes)

→ _____ .

D 우리말과 일치하도록 주어진 단어를 활용하여 문장을 완성하시오.

01 Sally는 오늘 아름다워 보인다. (beautiful, look)

→ _____ _____ _____ today.

02 그들은 오늘 밤 자정에 도착할 것이다. (arrive)

→ _____ _____ _____ at midnight tonight.

03 많은 사람들이 연휴 동안에 그 영화를 보았다. (see, many people, the movie)

→ _____ _____ _____ _____ during the holiday.

04 우리 부모님은 우리가 거실을 청소하도록 시키셨다. (our parents, clean up, make)

→ _____ _____ _____ _____ _____ the living

room.

05 내 친구는 가끔 나에게 꽃을 보내준다. (my friend, flowers, send)

→ _____ _____ sometimes _____ _____ _____ .

Overall Test ②

A 다음 밑줄 친 동사의 뜻을 〈보기〉에서 골라 그 기호를 쓰세요.

01

〈보기〉	ⓐ ~에게 …을 만들어 주다	ⓑ ~을 (…한 상태)로 만들다, 하다

(1) Emma <u>made</u> her son a sweater. ----------------------

(2) This news <u>made</u> people angry. ----------------------

02

〈보기〉	ⓐ ~에게 …을 묻다, 물어보다	ⓑ ~에게 …해달라고 부탁하다

(1) My friend <u>asked</u> me to trust him. ----------------------

(2) The teacher <u>asked</u> me my name. ----------------------

03

〈보기〉	ⓐ (어떤 상태가) 되다	ⓑ ~을 얻다, 받다	ⓒ ~가 …하게 하다

(1) I <u>will get</u> him to wash the car. ----------------------

(2) You <u>will get</u> hungry later. ----------------------

(3) The team <u>will get</u> the prize. ----------------------

B 〈보기〉에서 해당하는 문장형식을 찾아 그 번호를 쓰세요.

〈보기〉	ⓐ 주어+동사	ⓑ 주어+동사+보어
	ⓒ 주어+동사+목적어	ⓓ 주어+동사+간접목적어+직접목적어
	ⓔ 주어+동사+목적어+목적격보어	

01 The thief began to run. ----------------------

02 We want our grandparents to stay. ----------------------

03 I won't show you my album. ----------------------

04 Sam's family will go to the park. ----------------------

05 The students looked nervous. ----------------------

C **우리말과 일치하도록 주어진 단어를 올바르게 배열하시오.**

01 나는 아침에 운동하는 것을 즐기지 않는다. (I / exercising / don't enjoy)

→ _____ in the morning.

02 그 아이는 방과 후 자신의 집으로 뛰어갔다. (ran / the kid)

→ _____ to his house after school.

03 나의 이모는 곧 의사가 되실 것이다. (will become / a doctor / my aunt)

→ _____ soon.

04 우리는 그 가수가 무대에서 노래를 부르는 것을 보았다. (singing / the singer / saw / we)

→ _____ on the stage.

05 Andy는 한국에서 학생들에게 영어를 가르친다. (the students / English / Andy / teaches)

→ _____ in Korea.

D **우리말과 일치하도록 주어진 단어를 활용하여 문장을 완성하시오.**

01 십 대들은 음악 듣는 것을 좋아한다. (listening to music, like, teenagers)

→ _____ _____ _____ _____ _____.

02 모든 관광객들은 호텔에서 머무를 것이다. (all the tourists, stay)

→ _____ _____ _____ _____ at the hotel.

03 그 애플파이는 단맛이 나지 않는다. (taste, the apple pie, sweet)

→ _____ _____ _____ _____ _____ _____.

04 나는 그녀에게 며칠 동안 휴식을 취하라고 말했다. (to rest, tell)

→ _____ _____ _____ _____ for a few days.

05 나의 부모님은 지난 크리스마스에 나에게 손목시계를 주셨다. (a watch, my parents, give)

→ _____ _____ _____ _____ _____ last Christmas.

[1-3] 다음 중 빈칸에 들어갈 말로 알맞지 <u>않은</u> 것을 고르세요.

1

The child looks _____.

① great ② brave ③ happy
④ health ⑤ sad

2

I _____ Jake a postcard.

① gave ② showed ③ sent
④ liked ⑤ bought

3

Joshua is _____.

① my classmate ② busy
③ lives in Seoul ④ popular
⑤ a scientist

4 다음 중 빈칸에 들어갈 말이 바르게 짝지어진 것은?

- He found the book ___(A)___.
- I got really ___(B)___.

　　　　(A)　　　　　　(B)
① interesting … sadness
② interesting … sad
③ interesting … sadly
④ interestingly … sad
⑤ interestingly … sadly

5 우리말과 일치하도록 주어진 단어를 배열할 때 ⓐ에 들어갈 말로 알맞은 것은?

Amy는 자신의 선생님께 질문했다.
(asked / a question / her teacher)
→ Amy _____ _____ _____ ⓐ
_____ _____.

① asked ② a ③ question
④ her ⑤ teacher

6 다음 중 어법상 알맞지 <u>않은</u> 문장은?

① I didn't tell her your secret.
② Mr. Brown teaches us math this year.
③ The smell made him hungrily.
④ We will go to the airport soon.
⑤ The girl looks wonderful tonight.

7 다음 중 어법상 알맞은 문장은?

① This scarf feels softly.
② We saw Jack this morning.
③ They left dirty the kitchen.
④ The cookies don't taste sweetly.
⑤ My grandma made a dress me.

● Answer p.20

[8-9] 다음 중 문장의 형식이 〈보기〉와 같은 것을 고르세요.

8

〈보기〉 The old man feels lonely.

① James sent his friend an email.
② My friend came to school late.
③ I'll put the book on the bookshelf.
④ These kiwis tasted sour.
⑤ We didn't find this play boring.

9

〈보기〉 Her parents bought us pizza.

① She gets tired at night.
② The bus driver wasn't careful.
③ This show will make you surprised.
④ I found the ring in the bathroom.
⑤ Santa Claus gives children presents.

[10-11] 다음 밑줄 친 부분을 어법에 맞게 고쳐 쓰세요.

10

Some students feel <u>sleep</u> in class.

→ _____

11

My brother made me <u>angrily</u>.

→ _____

12 다음 중 어법상 알맞은 문장으로 짝지어진 것은?

ⓐ She tells funny stories us.
ⓑ The soup tastes deliciously.
ⓒ You didn't leave the window closed.
ⓓ His grandparents live Canada.
ⓔ I'll send Lina a cake on her birthday.

① ⓐ, ⓒ ② ⓑ, ⓒ ③ ⓒ, ⓓ
④ ⓒ, ⓔ ⑤ ⓓ, ⓔ

13 주어진 단어를 활용하여 대화를 완성하시오.

A: How was your birthday yesterday?
B: It was great!
 Mom _____ _____

 _____ _____ _____.

 (me, buy, a new computer)

[14-15] 주어진 문장에서 어법상 알맞지 <u>않은</u> 곳을 찾아 바르게 고쳐 쓰세요.

14

The sky looks beautifully today.

_____ → _____

15

Brian will show a magic trick people.

_____ → _____

[1-2] 다음 중 빈칸에 들어갈 말로 알맞은 것을 고르세요.

1

| The French fries _____ too salty. |

① want ② make ③ taste

④ give ⑤ leave

2

| You'll _____ this math problem difficult. |

① ask ② find ③ tell

④ show ⑤ see

3 다음 중 빈칸에 들어갈 말로 알맞지 <u>않은</u> 것은?

| My sister made me _____. |

① happy ② angry

③ to cry ④ laugh

⑤ clean the room

4 다음 중 빈칸에 공통으로 들어갈 말로 알맞은 것은?

| • I asked Eric _____ the meeting.
• We wanted her _____ our club. |

① join ② joins ③ joined

④ to join ⑤ joining

[5-6] 다음 중 어법상 알맞지 <u>않은</u> 문장을 고르세요.

5 ① Danny got really upset.

② I saw her studying in the library.

③ Tom showed the old photos us.

④ We went to the theater yesterday.

⑤ Some people don't like watching TV.

6 ① They left their classroom clean.

② The sofa looks comfortably.

③ I put my glasses on the table.

④ She loves taking a walk in the park.

⑤ My grandpa gave me his camera.

7 다음 밑줄 친 부분을 어법에 맞게 고쳐 쓰세요.

| Anna had her kids <u>to play</u> outside. |

→ _____

8 주어진 문장에서 어법상 알맞지 <u>않은</u> 곳을 찾아 바르게 고쳐 쓰세요.

| The boy enjoys listen to music. |

_____ → _____

9 다음 중 빈칸에 들어갈 말이 바르게 짝지어진 것은?

- This restaurant's food tastes ___(A)___ .
- Kate felt the ground ___(B)___ .

 (A) (B)
① great … moving
② great … to move
③ great … moved
④ greatly … moving
⑤ greatly … to move

10 다음 중 주어진 우리말을 영어로 바르게 옮긴 것은?

우리는 그 아이들에게 앉으라고 말했다.

① We told sit down the children.
② We told the children sit down.
③ We told the children to sit down.
④ We told to sit down the children.
⑤ We told the children sitting down.

11 다음 중 문장의 형식이 〈보기〉와 같은 것은?

〈보기〉 I'll send my teacher a letter.

① I saw Mina eating my cake.
② Claire will stay at home tonight.
③ He wanted me to close the window.
④ We told Mr. Brown the truth.
⑤ The artist began to draw a picture.

12 다음 중 밑줄 친 부분의 쓰임이 나머지와 다른 하나는?

① We had Jenny cook dinner.
② Chris had us wash the dishes.
③ Dad had me finish my homework.
④ She had chocolates in the basket.
⑤ I had my brother carry the box.

13 다음 우리말을 〈조건〉에 맞게 영작하시오.

그 알람시계는 내가 일찍 일어나도록 했다.

〈조건〉
- 동사 make를 쓸 것
- the alarm clock, get up을 포함시킬 것

→ _____
_____ early.

14 다음 중 어법상 알맞지 <u>않은</u> 문장으로 짝지어진 것은?

ⓐ She found the English class easy.
ⓑ I don't want eating anything.
ⓒ This movie looks very interesting.
ⓓ The doctor gave me advice.
ⓔ Mom got me help the little girl.

① ⓐ, ⓑ ② ⓑ, ⓒ ③ ⓑ, ⓔ
④ ⓒ, ⓓ ⑤ ⓒ, ⓔ

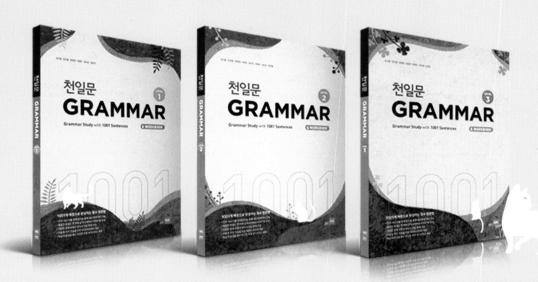

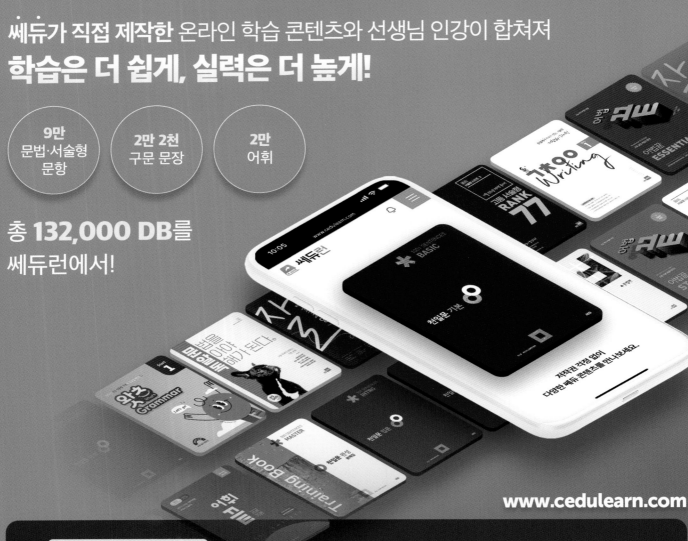

① 구문

판매 1위 '천일문' 콘텐츠를 활용하여 정확하고 다양한 구문 학습

`끊어읽기`　`해석하기`　`문장 구조 분석`　`해설·해석 제공`　`단어 스크램블링`　`영작하기`

② 문법·서술형

쎄듀의 모든 문법 문항을 활용하여 내신까지 해결하는 정교한 문법 유형 제공

`객관식과 주관식의 결합`　`문법 포인트별 학습`　`보기를 활용한 집합 문항`　`내신대비 서술형`　`어법+서술형 문제`

③ 어휘

초·중·고·공무원까지 방대한 어휘량을 제공하며 오프라인 TEST 인쇄도 가능

`영단어 카드 학습`　`단어 ↔ 뜻 유형`　`예문 활용 유형`　`단어 매칭 게임`

④ 선생님 보유 문항 이용

☕ cafe.naver.com/cedulearnteacher

쎄듀런 학습 정보가 궁금하다면?

쎄듀런 Cafe

· 쎄듀런 사용법 안내 & 학습법 공유
· 공지 및 문의사항 QA
· 할인 쿠폰 증정 등 이벤트 진행

`Online Test`　`OMR Test`

독해 사고력을 키워주는

READING Q 시리즈

✦ READING IS THINKING ✦

영어 독해 완성을 위한
단계별 전략 제시

문장 ▶ 단락 ▶ 지문으로 이어지는
예측 & 추론 훈련

사고력 증진을 위한 훈련

지문의 정확한 이해를 위한
3단계 Summary 훈련

픽션과 논픽션의
조화로운 지문 학습

20개 이상의 분야에 걸친
다양한 소재의 지문 구성

EGU
THE EASIEST
GRAMMAR & USAGE
문장형식

정답 및 해설

PART 01 형식별 동사와 쓰임

Chapter 1 1형식 동사 써먹기

01 go, come, get, arrive

CHECK UP ❶ p. 16

A-1 ❶ to school ❷ to the beach
 ❸ to London ❹ to the concert
A-2 ❶ I, to school
 ❷ We, to the beach
 ❸ She, to London
 ❹ They, to the concert

CHECK UP ❷ p. 17

A-1 ❶ to school ❷ to my house
 ❸ to Korea ❹ to the library
A-2 ❶ They, to school ❷ He, to my house
 ❸ Henry, to Korea ❹ She, to the library

CHECK UP ❸ p. 18

A-1 ❶ to the airport ❷ to Jeju-do
 ❸ to the hotel ❹ to the office
A-2 ❶ We, to the airport ❷ I, to Jeju-do
 ❸ They, to the hotel ❹ He, to the office

CHECK UP ❹ p. 19

A-1 ❶ at the station ❷ at the party
 ❸ at the hospital ❹ at the hotel
A-2 ❶ She, at the station ❷ We, at the party
 ❸ He, at the hospital ❹ They, at the hotel

TRAINING ❶ p. 20

01 They got to London.
02 Ben didn't come to school.
03 We will go to the concert.
04 Cathy went to the library.
05 I will arrive at the hospital.

06 The guests didn't arrive
07 We went
08 The students arrived
09 Jenny got
10 My friends will come

TRAINING ❷ p. 21

01 She will go to the hospital
02 Shelby didn't come to the library
03 I went to his birthday party
04 The plane will arrive at the airport
05 He arrived at the office
06 Mike and Ted came to Korea
07 We got to the park

02 leave, be, live, stay

CHECK UP ❶ p. 22

A-1 ❶ on Monday ❷ after lunch
 ❸ at 8 o'clock ❹ at noon
A-2 ❶ We, on Monday ❷ He, after lunch
 ❸ I, at 8 o'clock ❹ They, at noon

CHECK UP ❷ p. 23

A-1 ❶ in the library ❷ at the restaurant
 ❸ at the mall ❹ at the playground
A-2 ❶ He, in the library
 ❷ She, at the restaurant
 ❸ We, at the mall
 ❹ The kids, at the playground

CHECK UP ❸
p. 24

A-1 ❶ in Busan ❷ in the city
 ❸ in Italy ❹ in the country

A-2 ❶ She, in Busan ❷ We, in the city
 ❸ They, in Italy ❹ I, in the country

CHECK UP ❹
p. 25

A-1 ❶ at a hotel ❷ at his house
 ❸ in the room ❹ in New York

A-2 ❶ They, at a hotel ❷ I, at his house
 ❸ She, in the room ❹ He, in New York

TRAINING ❶
p. 26

01 The kids are at the playground.
02 She wasn't in the classroom.
03 The train left at 7 o'clock.
04 His family lived in Canada.
05 They will stay at a hotel.
06 is in the library
07 stayed at a hotel
08 left on Monday
09 don't live in Korea
10 were at the restaurant

TRAINING ❷
p. 27

01 He stayed in his room
02 Lena lives in Paris
03 The plane will leave at 3 o'clock
04 We were in the living room
05 My brother will stay in England
06 Our teacher wasn't in the classroom
07 I didn't live in this town

Chapter Review 1
p. 28

A 01 주어: They, 동사: came
02 주어: He, 동사: didn't get
03 주어: Lisa, 동사: went
04 주어: My sister, 동사: lived
05 주어: My friends, 동사: were
06 주어: The students, 동사: arrived

해석

01 그들은 파티에 왔다.
02 그는 공항에 도착하지 않았다.
03 Lisa는 도서관에 갔다.
04 나의 언니는 뉴욕에서 살았다.
05 내 친구들은 운동장에 있었다.
06 학생들은 역에 도착했다.

B 01 stayed in Paris
02 were in the classroom
03 live in different cities
04 will arrive at the station
05 went to the bookstore

C-1 주어: we, Steve, this bus, Teddy and his family, she, my brother, my sister and I
동사: get, come, leave, be, arrive, stay, go

C-2 01 We got
02 Steve came
03 This bus leaves
04 Teddy and his family are
05 She arrived
06 My brother stayed
07 My sister and I didn't[did not] go

Chapter 2　2형식 동사 써먹기

01 be, become

CHECK UP ❶　p. 32

A-1　❶ a notebook　❷ his textbooks
　　　❸ her backpack　❹ my classmates

A-2　❶ This, a notebook　❷ These, his textbooks
　　　❸ It, her backpack　❹ They, my classmates

CHECK UP ❷　p. 33

A-1　❶ careful　❷ polite
　　　❸ honest　❹ brave

A-2　❶ I, careful　❷ She, polite
　　　❸ You, honest　❹ They, brave

CHECK UP ❸　p. 34

A-1　❶ an artist　❷ a doctor
　　　❸ a firefighter　❹ a scientist

A-2　❶ My sister, an artist　❷ I, a doctor
　　　❸ She, a firefighter　❹ He, a scientist

CHECK UP ❹　p. 35

A-1　❶ rich　❷ healthy
　　　❸ angry　❹ famous

A-2　❶ They, rich　❷ I, healthy
　　　❸ Lucy, angry　❹ He, famous

TRAINING ❶　p. 36

01 It isn't his backpack.
02 My aunt will become a teacher.
03 They are my classmates.
04 Mr. Smith was honest.
05 The writer became famous.
06 is smart
07 aren't Alice's textbooks
08 will become popular
09 will become an actor
10 weren't polite

TRAINING ❷　p. 37

01 These are Joshua's pencils
02 The street becomes beautiful
03 The girls were brave
04 That isn't my notebook
05 She will become a scientist
06 Chris is funny and kind
07 He became healthy

02 look, feel, taste, get

CHECK UP ❶　p. 38

A-1　❶ great　❷ sad
　　　❸ pretty　❹ happy

A-2　❶ They, great　❷ She, sad
　　　❸ You, pretty　❹ The children, happy

CHECK UP ❷　p. 39

A-1　❶ sleepy　❷ comfortable
　　　❸ scared　❹ tired

A-2　❶ He, sleepy　❷ You, comfortable
　　　❸ We, scared　❹ I, tired

CHECK UP ❸　p. 40

A-1　❶ delicious　❷ sweet
　　　❸ bad　❹ salty

A-2　❶ It, delicious　❷ The cookie, sweet
　　　❸ This soup, bad　❹ The pizza, salty

CHECK UP ❹　p. 41

A-1　❶ hungry　❷ bored
　　　❸ busy　❹ thirsty

A-2　❶ Lucy, hungry　❷ They, bored
　　　❸ My brother, busy　❹ He, thirsty

TRAINING ❶ p. 42

01 The player got hurt.
02 My grandpa feels tired.
03 The soup will taste spicy.
04 The kids looked bored.
05 Our teacher looks upset.
06 looks happy
07 didn't feel nervous
08 will look pretty
09 tasted delicious
10 get thirsty

TRAINING ❷ p. 43

01 I feel sleepy
02 My friend looked tired
03 The food didn't taste salty
04 You will feel comfortable
05 Jisu looks sad
06 We got bored
07 He gets angry

Chapter Review 2 p. 44

A 01 동사: tasted, 보어: bad, 형용사
02 동사: isn't, 보어: my book, 명사
03 동사: became, 보어: an artist, 명사
04 동사: looks, 보어: upset, 형용사
05 동사: will get, 보어: hungry, 형용사
06 동사: weren't, 보어: Jane's pencils, 명사

해석

01 그것은 좋지 않은 맛이 났다.
02 이것은 내 책이 아니다.
03 그 아이는 예술가가 되었다.
04 Green 씨는 속상해 보인다.
05 너는 곧 배가 고파질 것이다.
06 그것들은 Jane의 연필들이 아니었다.

B 01 looked pretty
02 won't become a teacher
03 felt lonely
04 isn't funny
05 will get busy

C-1 동사: be, become, look, taste, feel
보어(명사): a doctor, my classmates
보어(형용사): scared, healthy, sad, polite, great

C-2 01 are my classmates
02 became healthy
03 tasted great
04 is polite
05 looked sad
06 feel scared
07 became a doctor

MiNi Test ❶ p. 46

A 01 went to Busan
02 arrived at Haeundae Beach
03 looked beautiful, felt happy

해석

01 Lena와 나는 지난 토요일에 부산에 갔다.
02 우리는 해운대 해변에 도착했다.
03 해변은 아름다워 보였고 우리는 행복했다.

B 01 became a famous actor
02 looked strange 03 ran
04 gets angry 05 will taste spicy

C 01 2형식 02 1형식 03 1형식
04 1형식 05 2형식

해석

01 이것들은 내 남동생의 공책들이 아니다.
02 선생님은 교실에 계신다.
03 학생들은 학교에 도착했다.
04 할머니는 뉴욕에 머무실 것이다.
05 너는 외롭지 않을 거야.

D 01 We run to our classroom
02 The child[kid] wasn't careful
03 His parents looked upset
04 My friends will come to my house
05 I felt tired

Chapter 3 3형식 동사 써먹기

01 have/get, make, see, feel

02 ask, tell, find, put/leave

❸ the bag　　　　❹ the watch

A-2 ❶ He, the glasses　❷ I, some money

❸ She, the bag　　　❹ The girl, the watch

TRAINING ❶　　　　　　　　　p. 60

01 She told a lie.

02 My brother didn't find his key.

03 Mina asked the price.

04 He didn't tell the truth.

05 I found my bicycle.

06 will ask a question

07 puts her glasses

08 tells a funny story

09 found his gloves

10 didn't ask the price

TRAINING ❷　　　　　　　　　p. 61

01 I put my bag

02 You will find your passport

03 Your sister will tell the news

04 He found his cat

05 She left her umbrella

06 James didn't tell a lie

07 My friend asked my email address

03　want, enjoy, like/love, begin/start

CHECK UP ❶　　　　　　　　　p. 62

A-1 ❶ to be a magician　❷ to draw

❸ to watch TV　　　❹ to sleep

A-2 ❶ I, to be a magician　❷ She, to draw

❸ They, to watch TV　❹ The kids, to sleep

CHECK UP ❷　　　　　　　　　p. 63

A-1 ❶ exercising　　　❷ taking pictures

❸ riding a bike　　❹ skating

A-2 ❶ The kids, exercising

❷ I, taking pictures

❸ You, riding a bike

❹ He, skating

CHECK UP ❸　　　　　　　　　p. 64

A-1 ❶ reading　　　　❷ traveling

❸ to swim　　　　❹ to ski

A-2 ❶ Mary, to read[reading]

❷ We, to travel[traveling]

❸ You, to swim[swimming]

❹ I, to ski[skiing]

CHECK UP ❹　　　　　　　　　p. 65

A-1 ❶ to shout　　　　❷ speaking

❸ laughing　　　　❹ to run

A-2 ❶ He, to shout[shouting]

❷ She, to speak[speaking]

❸ People, to laugh[laughing]

❹ They, to run[running]

TRAINING ❶　　　　　　　　　p. 66

01 Peter doesn't enjoy exercising.

02 My family likes camping.

03 People started laughing.

04 They want to sing.

05 The boys didn't want to dance.

06 wanted to play

07 began to wrtie

08 don't like reading

09 enjoys cooking

10 loved to travel

TRAINING ❷　　　　　　　　　p. 67

01 The driver started[began] shouting

02 Lions don't like swimming

03 We enjoyed riding our bikes

04 I didn't want to draw

05 He loves to talk

06 My friend began[started] to run

07 Amanda enjoys listening to music

A 01 동사: makes, 목적어: a dress
02 동사: won't get, 목적어: tickets
03 동사: enjoy, 목적어: taking pictures
04 동사: didn't tell, 목적어: everything
05 동사: found, 목적어: his glasses
06 동사: will ask, 목적어: the way

해석

01 나의 엄마는 드레스를 만드신다.
02 우리는 표를 받지 못할 것이다.
03 나는 사진 찍는 것을 즐긴다.
04 너는 내게 모든 것을 말해주지 않았다.
05 그는 서랍에서 자신의 안경을 찾았다.
06 June은 길을 물어볼 것이다.

B 01 like skiing 02 didn't see him
03 got a present 04 puts her bag
05 wants to be

C-1 동사: make, have, feel, leave, start, see, enjoy
목적어: a pain, the player, to cry, a smartphone, skating, a dress, some money
C-2 01 left some money
02 didn't[did not] have a smartphone
03 started to cry
04 saw the player
05 made a dress
06 felt a pain
07 enjoy skating

MiNi Test ❷ p. 70

A 01 enjoy baking cookies
02 made some cookies
03 looked delicious

해석

01 나는 쿠키 굽는 것을 즐긴다.
02 나는 할머니를 위해 약간의 쿠키를 만들었다.
03 그것들은 아주 맛있어 보였다. 그녀는 그것들을 정말 좋아하실 것이다!

B 01 started to run
02 will taste delicious
03 tells a story
04 weren't brave
05 doesn't put her glasses

C 01 3형식 02 2형식 03 2형식
04 3형식 05 2형식

해석

01 너는 서랍 속에서 너의 열쇠를 찾게 될 것이다.
02 저것들은 Peter의 교과서들이 아니다.
03 그 배우는 유명해졌다.
04 나는 TV를 보고 싶지 않다.
05 그 아이들은 지루해질 것이다.

D 01 She asked my email address
02 You will feel better
03 They aren't my classmates
04 My aunt likes traveling
05 He will make a chair

Chapter 4 4형식 동사 써먹기

01 give, send, tell, ask

CHECK UP ❶ p. 74

A-1 ❶ me ❷ you
❸ Tom a cake ❹ her a gift
A-2 ❶ He, me advice ❷ She, you an idea
❸ I, Tom a cake ❹ They, her a gift

CHECK UP ❷ p. 75

A-1 ❶ us ❷ him an email
❸ her ❹ you a package
A-2 ❶ He, us a postcard ❷ We, him an email
❸ I, her a card ❹ Sara, you a package

CHECK UP ❸ p. 76

A-1 ❶ them ❷ him
❸ me the joke ❹ her the truth
A-2 ❶ She, them a funny story
❷ I, him the secret
❸ They, me the joke
❹ He, her the truth

CHECK UP ❹ p. 77

A-1 ❶ me ❷ you
❸ them a question ❹ her the reason
A-2 ❶ She, me my name
❷ We, you the answer
❸ I, them a question
❹ Dean, her the reason

TRAINING ❶ p. 78

01 Jisu asked me my email address
02 We give her flowers
03 I won't tell you the secret
04 He didn't send me a letter
05 People ask him a question
06 told us a funny story
07 didn't give me an answer

08 sends us a card
09 will ask you the reason
10 gives Tom advice

TRAINING ❷ p. 79

01 I won't give her a chance
02 The thief told us the truth
03 They sent me a package
04 Ms. Stevens asked him the answer
05 The tour guide will tell you the information
06 She gives them an idea
07 We will send the teacher an email

02 teach, show, make, buy

CHECK UP ❶ p. 80

A-1 ❶ them ❷ children history
❸ students math ❹ us science
A-2 ❶ I, them Chinese
❷ We, children history
❸ She, students math
❹ Mr. Lee, us science

CHECK UP ❷ p. 81

A-1 ❶ her ❷ you the album
❸ people a trick ❹ him the photo
A-2 ❶ He, her a painting
❷ I, you the album
❸ Emily, people a trick
❹ We, him the photo

CHECK UP ❸ p. 82

A-1 ❶ us ❷ the guest lunch
❸ me a sandwich ❹ them a pizza
A-2 ❶ She, us dinner ❷ We, the guest lunch
❸ He, me a sandwich ❹ I, them a pizza

A-1 ❶ him ❷ you a coat
❸ her a camera ❹ the boy a shirt
A-2 ❶ We, him a bicycle
❷ Your uncle, you a coat
❸ I, her a camera
❹ They, the boy a shirt

TRAINING ❶ p. 84

01 My aunt teaches them science
02 We didn't buy him a skateboard
03 Tony shows us the photos
04 I will make you a salad
05 They bought me a jacket
06 showed us a trick
07 makes me breakfast
08 will teach you Chinese
09 will buy their son a camera
10 didn't show people a painting

TRAINING ❷ p. 85

01 We bought him a shirt
02 They don't teach children history
03 Mom made us a pizza
04 My friend doesn't show me his new bicycle
05 The woman taught students math
06 I will show my friends the album
07 He will make you lunch

Chapter Review 4 p. 86

A 01 간접목적어: us, 직접목적어: the joke
02 간접목적어: them, 직접목적어: a sandwich
03 간접목적어: me, 직접목적어: a postcard
04 간접목적어: her daughter,
직접목적어: a coat
05 간접목적어: you, 직접목적어: the reason
06 간접목적어: students, 직접목적어: music

해석
01 나의 삼촌은 나에게 농담을 했다.
02 그 요리사는 그들에게 샌드위치를 만들어 주었다.

03 그는 나에게 엽서를 보내지 않았다.
04 그 여자는 자신의 딸에게 코트를 사 준다.
05 나는 너에게 그 이유를 묻지 않을 것이다.
06 Maria는 학생들에게 음악을 가르칠 것이다.

B 01 told me the good news
02 gives his girlfriend flowers
03 didn't ask them their names
04 will make the guest breakfast
05 showed us a painting

C 01 sent his friend a cake
02 taught them English
03 don't[do not] buy me a skateboard
04 gave him an idea
05 makes us dinner
06 didn't[did not] show people the photos
07 asks her questions

MiNi Test ❸ p. 88

A 01 saw a very pretty Christmas tree
02 wanted to buy it
03 gave her the present

해석
01 나는 오늘 아주 예쁜 크리스마스트리를 보았다.
02 나는 내 여동생을 위해 그것을 사고 싶었다.
03 나는 크리스마스이브에 그녀에게 선물을 주었다. 그녀는 그것을 아주 좋아했다.

B 01 saw him
02 show people a trick
03 doesn't teach us English
04 began to shout
05 won't buy me a bicycle

C 01 3형식 02 4형식 03 4형식
04 3형식 05 4형식

해석
01 나는 사람들에게 거짓말을 하지 않는다.

02 Diana는 자신의 아들에게 수프를 만들어 줄 것이다.
03 그는 너에게 전화번호를 물어볼 것이다.
04 그들은 TV를 보고 싶어 했다.
05 Steve는 선생님에게 진실을 말하지 않았다.

D 01 I will show you the map
02 Kate doesn't, enjoy cooking
03 My brother, sends me a postcard
04 He gave us advice
05 We didn't get the tickets

Chapter 5 5형식 동사 써먹기

01 call, make, leave, find

CHECK UP ❶ p. 92
A-1 ❶ her ❷ Taylor Sherlock
❸ my dog Max ❹ her brother bro
A-2 ❶ People, her ❷ We, Taylor Sherlock
❸ I, my dog Max ❹ She, her brother bro

CHECK UP ❷ p. 93
A-1 ❶ happy ❷ sad
❸ her excited ❹ him angry
A-2 ❶ she, happy ❷ He, sad
❸ It, her excited ❹ We, him angry

CHECK UP ❸ p. 94
A-1 ❶ clean ❷ open
❸ his desk dirty ❹ the gate closed
A-2 ❶ She, clean
❷ He, open
❸ He, his desk dirty
❹ Someone, the gate closed

CHECK UP ❹ p. 95
A-1 ❶ difficult ❷ the show boring
❸ helpful ❹ the class easy
A-2 ❶ I, difficult
❷ You, the show boring
❸ He, helpful
❹ We, the class easy

TRAINING ❶ p. 96
01 I called my dog Luna
02 They made me excited
03 This makes us sad
04 He doesn't leave his desk clean
05 You will find the movie interesting
06 don't find the book boring
07 left the gate open
08 makes me angry
09 will call our baby Alex
10 made us hungry

TRAINING ❷ p. 97
01 We call him Einstein
02 He finds the class difficult
03 This song makes her happy
04 Mom doesn't leave my room dirty
05 Our daughter made us proud
06 I will leave the window closed
07 People found the show amazing

02 want, ask, tell, get

CHECK UP ❶ p. 98
A-1 ❶ to come ❷ him to wait
❸ me to clean up ❹ her to join us

A-2 ❶ I, to come
❷ She, him to wait
❸ They, me to clean up
❹ We, her to join us

CHECK UP ❷ p. 99
A-1 ❶ to wait ❷ Sue to stay
❸ him to come ❹ them to leave
A-2 ❶ She, to wait
❷ I, Sue to stay
❸ We, him to come
❹ The guard, them to leave

CHECK UP ❸ p. 100
A-1 ❶ to sleep early ❷ her to exercise
❸ them to rest ❹ me to jog
A-2 ❶ Dad, to sleep early
❷ The doctor, her to exercise
❸ I, them to rest
❹ She, me to jog

CHECK UP ❹ p. 101
A-1 ❶ to do it ❷ you to move it
❸ him to return it ❹ her to bring it
A-2 ❶ He, to do it
❷ She, you to move it
❸ We, him to return it
❹ I, her to bring it

TRAINING ❶ p. 102
01 They asked him to leave
02 My brother got me to bring it
03 The teacher will tell them to rest
04 My friend wants me to wait for her
05 I didn't ask her to come
06 told him to drink water
07 got us to do it
08 will ask Sue to stay
09 don't want you to worry
10 gets me to wash the dishes

TRAINING ❷ p. 103
01 My grandmother tells me to sleep early

02 I didn't ask her to come
03 Your teacher will want you to be honest
04 The doctor told him to exercise
05 The gentleman asked us to sit
06 She will get them to move it
07 We want Brian to join our club

03 see, hear, feel, make/have

CHECK UP ❶ p. 104
A-1 ❶ swimming ❷ them running
❸ you studying ❹ my sister crying
A-2 ❶ She, swimming[swim]
❷ You, them running[run]
❸ They, you studying[study]
❹ I, my sister crying[cry]

CHECK UP ❷ p. 105
A-1 ❶ singing ❷ a man shouting
❸ him playing music ❹ us crying
A-2 ❶ I, singing[sing]
❷ He, a man shouting[shout]
❸ They, him playing music[play music]
❹ Mom, us crying[cry]

CHECK UP ❸ p. 106
A-1 ❶ grabbing his arm
❷ the house shaking
❸ him hitting my arm
❹ the building moving
A-2 ❶ He, grabbing his arm[grab his arm]
❷ Sally, the house shaking[shake]
❸ I, him hitting my arm[hit my arm]
❹ We, the building moving[move]

CHECK UP ❹ p. 107
A-1 ❶ clean up ❷ her try again
❸ him play outside ❹ me wake up
A-2 ❶ His parents, clean up
❷ They, her try again
❸ We, him play outside
❹ You, me wake up

TRAINING ❶
p. 108

01 I saw him smiling
02 My sister will make me cook dinner
03 People feel the building shaking
04 He had his son study English
05 We heard the baby crying
06 see her jogging
07 had them clean up
08 heard someone playing music
09 didn't feel him hitting my arm
10 make us wash the dog

TRAINING ❷
p. 109

01 He didn't feel the house moving
02 The teacher makes us recycle
03 She saw the child running
04 I will have my sister try again
05 David felt someone touching his arm
06 They heard a girl shouting
07 My mom had me stay home

Chapter Review 5
p. 110

A
01 목적어: the dog, 목적격보어: running
02 목적어: this book, 목적격보어: helpful
03 목적어: the door, 목적격보어: open
04 목적어: me, 목적격보어: to come
05 목적어: someone, 목적격보어: grabbing her arm
06 목적어: them, 목적격보어: to leave

해석

01 우리는 그 개가 달리고 있는 것을 보았다.
02 사람들은 이 책이 도움이 된다는 것을 알게 될 것이다.
03 나는 그 문을 열어둔 그대로 두지 않았다.
04 나의 친구는 내가 가기를 원하지 않았다.
05 그녀는 누군가가 자신의 팔을 잡는 것을 느꼈다.
06 그 경찰관은 그들에게 떠나 달라고 부탁할 것이다.

B
01 will make you healthy
02 tells Luna to exercise
03 made his kids wash their hands
04 don't have me play outside

05 got us to move it

C
01 gets me to bring it
02 made me excited
03 felt her house shaking
04 saw the child swimming
05 asked his brother to wait
06 found the class easy
07 want him to know

MiNi Test ❹
p. 112

A
01 showed me concert tickets
02 wanted me to go with her
03 made me excited

해석

01 Jenny는 어제 나에게 콘서트 티켓을 보여주었다.
02 그녀는 내가 그녀와 가기를 원했다.
03 그것은 나를 신이 나게 만들었다!

B
01 don't leave their desks clean
02 will give her a gift
03 saw the child crying
04 want him to sing
05 made her son a pizza

C
01 4형식 02 5형식 03 4형식
04 5형식 05 5형식

해석

01 나는 그 가이드에게 질문할 것이다.
02 우리는 그 쇼가 재미있다는 것을 안다.
03 나의 삼촌은 학생들에게 영어를 가르치신다.
04 그 선생님은 우리에게 기다려달라고 부탁했다.
05 그녀는 그 새들이 노래하는 것을 들었다.

D
01 The letter will make her glad
02 The actor tells people a funny story
03 He told us to rest
04 I didn't feel the building moving
05 my parents will buy me a camera

PART 02 동사별 다양한 형식

01 feel

TRAINING ① p. 117

01 comfortable	02 happy
03 nervous	04 angry
05 bored	06 the warm sun
07 sadness	08 the dog's hair
09 joy	10 following
11 tapping	12 touching
13 pulling	14 touching

해석
01 나는 집에서 편안한 느낌이 든다.
02 그녀는 매우 행복하다.
03 긴장하지 마. 너는 괜찮을 거야.
04 Joseph은 화가 났다.
05 나는 지루해. 밖에 나가서 놀자.
06 Lucy는 따뜻한 햇볕을 느꼈다.
07 Jessica는 슬픔을 느꼈다.
08 나는 개의 털을 느꼈다.
09 그들은 기쁨을 느꼈다.
10 나는 누군가 나를 따라오는 것을 느꼈다.
11 그는 누군가 자기 어깨를 톡톡 두드리는 것을 느꼈다.
12 Helen은 엄마가 얼굴을 만지시는 것을 느꼈다.
13 Daniel은 친구가 머리를 잡아당기는 것을 느꼈다.
14 나는 누군가 내 머리를 만지는 것을 느꼈다.

TRAINING ② p. 118

01 This pillow, feels, soft
02 I, felt, pain
03 It, feels, hot
04 Elly, didn't[did not] feel, sad
05 Her sweater, feels, warm
06 I, felt, someone, touching my hair
07 Andy, felt, angry
08 She, felt, tired

TRAINING ③ p. 119

01 felt scared
02 felt someone following me
03 felt hungry
04 felt someone touching my face
05 felt my dog's hair
06 felt bored
07 felt the wind
08 felt her friend pulling her hair

해석
A: 무슨 일 있니? 걱정하는 것처럼 보여.
B: 01 나는 어제 무서웠어.
A: 무슨 일이 있었는데?
B: 02 나는 누군가 나를 따라오는 것을 느꼈어.
A: 정말? 내가 오늘은 너와 같이 갈게.

03 나는 어젯밤 배가 고팠다. 그래서 나는 피자를 조금 먹고 잤다.
04 내가 자고 있을 때, 나는 누군가 내 얼굴을 만지는 것을 느꼈다.
05 그때 나는 잠이 깼다. 그것은 나의 개였다! 나는 나의 개의 털을 느꼈다.
06 지나는 역사 수업 시간에 지루했다.
07 지나는 창문을 통해 바람을 느꼈다.
08 갑자기, 지나는 친구가 자신의 머리를 잡아당기는 것을 느꼈다. 그것은 그녀를 놀라게 했다.

02 make

TRAINING ① p. 121

01 some soup	02 a table
03 a sandwich	04 her friends dinner
05 me a dress	06 him a birthday cake
07 hungry	08 sad
09 popular	10 happy
11 do	12 stay
13 her wait	14 me smile

해석
01 그는 저녁 식사로 수프를 조금 만들었다.
02 나의 아빠는 탁자를 만드셨다.

03 내가 너를 위해 샌드위치를 만들게.

04 Diane은 자신의 친구들에게 저녁 식사를 만들어 주었다.

05 Jessy는 나에게 드레스를 만들어 주었다.

06 나는 그에게 생일 케이크를 만들어 줄 것이다.

07 이 사진은 나를 배고프게 만든다.

08 그 소식은 나를 슬프게 했다.

09 그 노래는 그를 유명하게 만들었다.

10 나의 개는 나를 행복하게 만든다.

11 부모님은 내가 설거지를 하게 하셨다.

12 엄마는 내 남동생을 집에 있게 하셨다.

13 그들은 한 시간 동안 그녀를 기다리도록 했다.

14 나의 고양이들은 나를 웃게 만든다.

TRAINING ❷ p. 122

01 He, made, some soup

02 The song, made, him, popular

03 Diane, made, her friends, lunch

04 I, will make, him, a birthday cake

05 My dad, made, a table

06 My cats, make, me, smile

07 This picture, makes, me, hungry

08 They, made, her, wait

TRAINING ❸ p. 123

01 made me do the dishes

02 made her angry

03 made a song

04 made her popular

05 made her happy

06 made me a birthday cake

07 made me hungry

08 made me a sweater

해석

A : 01 엄마는 내가 이틀 동안 설거지를 하게 하셨어.

B : 아, 안됐다. 무슨 일이 있었는데?

A : 02 내가 며칠 전에 엄마를 화가 나게 했어. 또 내가 밤늦게 집에 들어왔거든.

03 어느 날, Erica는 노래 한 곡을 만들었다. 많은 사람들이 그녀의 노래를 좋아했다.

04 몇 달 뒤에, 그 노래는 그녀를 유명하게 만들었다.

05 그것은 그녀를 행복하게 했다.

06 오늘은 내 생일이다. 언니는 내게 생일 케이크를 만들어 주었다.

07 그 케이크의 냄새는 나를 배고프게 만들었다.

08 할머니는 선물로 내게 스웨터를 만들어 주셨다.

03 get

TRAINING ❶ p. 125

01 to London 02 to the station

03 to the beach 04 wet

05 nervous 06 excited

07 ready 08 a letter

09 a concert ticket 10 a Christmas card

11 a present 12 to call him

13 to bring her book 14 to help him

해석

01 그녀는 어제 런던에 도착했다.

02 그들은 역에 도착했다.

03 우리는 아침에 해변에 도착했다.

04 내 신발은 젖게 되었다.

05 나는 시험 전에 긴장이 된다.

06 James는 축구 경기에 대해 신이 났다.

07 Betty는 학교 갈 준비가 될 것이다.

08 나는 내 친구로부터 편지 한 통을 받았다.

09 그는 콘서트 표를 받았다.

10 그녀는 자신의 여동생으로부터 크리스마스 카드를 받았다.

11 David는 엄마로부터 선물을 받았다.

12 Marvin은 내가 그에게 전화하도록 했다.

13 언니는 내가 그녀의 책을 가지고 오게 했다.

14 그는 누나가 그를 도와주게 했다.

TRAINING ❷ p. 126

01 He, got, a new bicycle

02 My sister, got, me, to help her

03 My shoes, got, wet

04 She, got, a Christmas card

05 I, get, nervous

06 Betty, will get, ready

07 I, got, a letter

08 Marvin, got, me, to call him

TRAINING ❸ p. 127

01 got a concert ticket

02 got excited

03 got a new bicycle

04 got to the park

05 got angry
06 got nervous
07 got my sister to help me
08 got ready

해석

A: Lucy, 너는 생일 선물로 뭐 받았어?
B: **01** 나는 콘서트 표를 받았어. 그것은 내가 가장 좋아하는 가수의 콘서트 표야!
A: 좋겠다! 너는 기분이 어땠어?
B: 당연히 **02** 나는 신이 났지!

03 Eddie는 삼촌으로부터 새 자전거를 받았다.
04 그는 남동생이랑 공원에 도착했다.
05 Eddie의 남동생은 그의 자전거를 망가뜨렸다. Eddie는 화가 났다.
06 나는 어제 시험이 있었다. 나는 긴장이 되었다.
07 그래서 나는 언니가 내 공부를 도와주게 했다.
08 나는 열심히 공부했다. 그래서 나는 시험 볼 준비가 되었다!

04 leave

TRAINING ❶ p. 129

01 on Saturday 02 at 10 o'clock
03 at noon 04 tomorrow
05 after lunch 06 my umbrella
07 your books 08 the box
09 her glasses 10 his wallet
11 clean 12 his room dirty
13 the gate closed 14 the window open

해석

01 우리는 토요일에 출발할 것이다.
02 그 기차는 10시에 출발했다.
03 그 비행기는 정오에 출발한다.
04 Jake는 내일 떠날 것이다.
05 Susie와 나는 점심 식사 후에 출발했다.
06 나는 버스에 내 우산을 두고 왔다.
07 너의 책들을 집에 두고 와라.
08 탁자 위에 그 상자를 두고 와주세요.
09 나의 엄마는 침대 위에 자신의 안경을 두고 오셨다.
10 그는 식당에 자신의 지갑을 두고 왔다.
11 Abby는 자신의 책상을 깨끗한 그대로 둔다.
12 내 남동생은 자신의 방을 지저분한 그대로 둔다.

13 대문을 닫힌 그대로 두세요.
14 그녀는 창문을 열린 그대로 두었다.

TRAINING ❷ p. 130

01 We, will leave, on Saturday
02 I, left, my umbrella, on the bus
03 leave, the box, on the table
04 The train, left, at 10 o'clock
05 My mom, left, her glasses, on the bed
06 Abby, leaves, her desk, clean
07 The plane, leaves, at noon
08 She, left, the window, open

TRAINING ❸ p. 131

01 left my wallet at the restaurant
02 left 5 minutes ago
03 leaves his room clean
04 leaves her room dirty
05 leaves at 1 o'clock
06 left his ticket on the table
07 left the window open

해석

A: 우리는 저 버스를 타야 해.
B: **01** 아, 기다려! 나 식당에 내 지갑을 두고 왔어!
A: 정말? 식당으로 돌아가자.
B: **02** 내 생각에 그건 아직 거기 있을 거야. 우리는 5분 전에 떠났잖아.

03 Kevin은 자신의 방을 깨끗한 그대로 둔다. 그는 매일 자신의 방을 청소한다.
04 하지만 그녀의 누나인 Tracy는 항상 자신의 방을 지저분한 그대로 둔다.
05 Brody의 기차는 1시에 출발한다. 그는 정오에 집에서 출발했다.
06 그는 자신의 표에 대해 잊어버렸다. 그는 자신의 표를 탁자 위에 두고 왔다!
07 게다가, 그는 창문을 닫지 않았다. 그는 창문을 열린 그대로 두었다!

05 tell

TRAINING ① p. 133

01 a story
02 the truth
03 the news
04 everything
05 the secret
06 me the good news
07 us your name
08 you the truth
09 his brother a funny story
10 anyone your secret
11 to sleep early
12 me to stay here
13 them to meet
14 him to stop

해석
01 나의 선생님은 우리에게 이야기를 하나 해주셨다.
02 나는 그들에게 그 사실을 말할 것이다.
03 그는 모두에게 그 소식을 말해주었다.
04 Katie는 자신의 언니에게 모든 것을 말한다.
05 그 비밀을 누구에게도 말하지 마.
06 그녀는 나에게 좋은 소식을 알려 주었다.
07 저희에게 당신의 성함을 말씀해주세요.
08 Jess는 너에게 그 사실을 말할 것이다.
09 그는 자신의 남동생에게 재미있는 이야기를 해주었다.
10 나는 그 누구에게도 너의 비밀을 말하지 않을 것이다.
11 나는 내 여동생에게 일찍 자라고 말했다.
12 그는 내게 여기에 있으라고 말했다.
13 나는 그들에게 6시에 만나자고 말할 것이다.
14 그 경찰관은 그에게 멈추라고 말했다.

TRAINING ② p. 134

01 I, will tell, the truth
02 She, told, me, the good news
03 tell, the secret
04 He, told, me, to stay here
05 Katie, tells, everything
06 tell, us, your name
07 Aaron, told, them, a funny story
08 I, told, my brother, to sleep early

TRAINING ③ p. 135

01 told me the news
02 told a lie to his teacher
03 told her the truth

04 told her parents the good news
05 told her to tell
06 told the good news to her sister
07 told her my secret
08 told my secret to everyone
09 told her to stop

해석
A: 01 Jessica가 어제 나에게 그 소식을 알려 주었어.
B: 그게 뭐였는데?
A: 02 Danny가 선생님께 거짓말을 했어.
B: 그다음엔 무슨 일이 일어났어?
A: 03 누군가 그녀에게 그 사실을 말했어!

04 Nikki는 대회에서 우승했다. 그녀는 부모님께 그 좋은 소식을 말씀드렸다.
05 그녀의 부모님은 그녀에게 다른 가족들에게도 알려 주라고 말씀하셨다.
06 그래서, 그녀는 우선 여동생에게 그 좋은 소식을 말해주었다.
07 Jina는 나의 친구이다. 나는 지난주에 그녀에게 내 비밀을 말해주었다.
08 하지만 그녀는 모두에게 내 비밀을 말했다!
09 나는 화가 나서 그녀에게 그것을 그만 말하라고 말했다.

06 ask

TRAINING ① p. 137

01 the time
02 a question
03 the price
04 the reason
05 a question
06 him his phone number
07 the students their names
08 the reason
09 him the answer
10 to stay
11 us to join him
12 to close the door
13 to help him
14 my friend to bring it

해석
01 그는 시간을 물었다.
02 제가 질문을 해도 될까요?
03 그녀는 그 재킷의 가격을 물어보지 않았다.
04 너는 그 이유를 물어보았니?
05 경찰은 우리에게 질문을 했다.
06 나는 그에게 전화번호를 물어볼 것이다.
07 그녀는 그 학생들에게 이름을 물어보았다.

08 Teddy는 그녀에게 이유를 물어볼 것이다.
09 나는 그에게 질문을 했다.
10 나는 Jake에게 머물러 달라고 부탁할 것이다.
11 Tim은 우리에게 그와 함께해달라고 부탁했다.
12 그녀는 나에게 문을 닫아 달라고 부탁했다.
13 Tom은 선생님께 자신을 도와 달라고 부탁할 것이다.
14 나는 내 친구에게 그것을 가져와달라고 부탁했다.

TRAINING ❷ p. 138

01 He, asked, the time
02 The police, asked, us, a question
03 Teddy, will ask, her, the reason
04 Tim, will ask, his teacher, to help him
05 She, didn't[did not] ask, the price
06 I, asked, my friend, to bring it
07 He, asked, the students, their names
08 She, asked, me, to close the door

TRAINING ❸ p. 139

01 asked me to help him
02 asked Jenny some questions
03 asked Katie to go shopping
04 asked the price
05 asked us to wait
06 asked us a few questions

해석

A: 뭐 하는 중이야?
B: 나는 남동생의 수학 숙제를 도와주고 있어. 01 그가 나에게 자기를 도와달라고 부탁했거든.
A: 그의 숙제는 쉽니?
B: 사실, 나는 수학을 잘하지 못해.
02 그래서, 나는 Jenny에게 질문을 몇 개 했어. 그녀는 내게 정답을 알려 주었어.
A: 잘됐다!

03 나는 Katie에게 나와 함께 쇼핑을 하러 가달라고 부탁했다. 우리는 옷가게에 갔다.
04 나는 나에게 잘 어울리는 드레스를 보았다. 나는 그 드레스의 가격을 물어보았다.
05 어느 날, Amy와 나는 자동차 사고를 보았다. 경찰이 와서 우리에게 기다려 달라고 부탁했다.
06 그리고 나서 그는 우리에게 그 사고에 대해 몇 가지 질문을 했다.

07 see, find

TRAINING ❶ p. 141

01 the news 02 a movie
03 a famous singer 04 many animals
05 crying 06 walking
07 many people running
08 swimming
09 reading a book 10 some money
11 your passport 12 her gloves
13 helpful 14 the movie boring

해석

01 나는 TV에서 그 뉴스를 보았다.
02 그들은 내일 영화를 볼 것이다.
03 Jason과 나는 쇼핑몰에서 유명한 가수를 봤다.
04 너는 그곳에서 많은 동물을 볼 수 있다.
05 그들은 한 여자아이가 울고 있는 것을 보았다.
06 나는 내 친구가 길을 걸어가고 있는 것을 보았다.
07 우리는 많은 사람들이 달리고 있는 것을 보았다.
08 나는 그녀가 수영하는 것을 보지 못했다.
09 Elly는 그가 책을 읽고 있는 것을 보았다.
10 그는 서랍 속에서 약간의 돈을 발견했다.
11 너는 탁자 위에서 네 여권을 찾을 것이다.
12 Lena는 벽장에서 자신의 장갑을 찾았다.
13 내 남동생은 그 수업이 도움이 된다는 것을 알았다.
14 나는 그 영화가 지루하다는 것을 알았다.

TRAINING ❷ p. 142

01 Lena, found, her gloves, in the closet
02 They, will see, a movie
03 I, found, my watch, in the drawer
04 We, saw, many people, running
05 You, will find, the movie, boring
06 I, didn't[did not] see, her, swimming
07 Jason and I, saw, a famous singer
08 They, saw, a girl, crying

TRAINING ❸ p. 143

01 saw you reading a book
02 found the book interesting

03 saw the movie
04 saw many people running
05 saw his friend drinking water
06 didn't[did not] see him
07 found her favorite dress in the closet
08 found it too small

A: 01 나는 네가 책을 읽고 있는 것을 봤어. 그 책은 어땠어?
B: 02 나는 그 책이 흥미롭다는 것을 알았어. 그것은 영화로도 만들어졌어. 03 나는 그 영화도 봤어.

04 Greg는 마라톤에서 많은 사람들이 달리고 있는 것을 보았다.
05 그는 그들 사이에서 자신의 친구가 물을 마시고 있는 것을 보았다. 그녀는 매우 목이 마른 것처럼 보였다.
06 그는 인사를 하고 싶었지만, 그녀는 그를 보지 못했다.
07 마침내, Nancy는 벽장에서 자신이 가장 좋아하는 드레스를 찾았다.
08 그녀는 그 드레스를 입으려고 했지만, 자신에게 그것이 너무 작다는 것을 알았다.

08 have, want

TRAINING ❶ p. 145

01 a good idea
02 two concert tickets
03 a smartphone
04 me come early
05 call me
06 clean the classroom
07 to watch TV
08 to buy new clothes
09 to see a movie
10 to eat pizza
11 to join us
12 me to come
13 to clean his room
14 you to wait

01 나는 좋은 아이디어를 가지고 있다.
02 Noah는 콘서트 표 두 장을 가지고 있다.
03 Wilson은 스마트폰을 가지고 있지 않다.
04 아빠는 내가 일찍 오게 하셨다.

05 나중에 그녀가 제게 전화하도록 해주세요.
06 우리 선생님께서는 우리가 교실을 청소하게 하셨다.
07 나는 TV를 보고 싶다.
08 내 남동생은 새 옷을 사고 싶어 했다.
09 그는 오늘 밤 영화를 보고 싶어 한다.
10 Jessica는 피자를 먹고 싶어 하지 않는다.
11 나는 그녀가 우리와 함께하기를 원한다.
12 Erin은 내가 그녀의 파티에 오기를 원했다.
13 엄마는 형이 그의 방을 청소하기를 원하신다.
14 우리는 네가 우리를 기다려주기를 원해.

TRAINING ❷ p. 146

01 She has a good idea
02 He wants to see a movie
03 Wilson doesn't[does not] have a smartphone
04 We want you to wait
05 I want to watch TV
06 I want her to join us
07 Erin wanted me to come
08 Our teacher had us clean the classroom

TRAINING ❸ p. 147

01 have smartphones
02 want to have one
03 want you to wash the dishes
04 have an older brother
05 has me do it
06 want to have a dog
07 wants to have a cat
08 want us to have only one

A: 01 엄마, 제 친구들은 모두 스마트폰을 가지고 있어요.
 02 저도 정말 스마트폰을 하나 가지고 싶어요. 제게 하나만 사주시면 안 될까요?
B: 글쎄, 그것에 대해 생각해 볼게. 03 지금은, 나는 네가 나를 위해 설거지를 해주기를 원한단다.

04 나는 오빠가 한 명 있다. 엄마는 그가 엄마의 식물들에 매일 물을 주게 시키신다.
05 하지만 그는 항상 내가 그것을 하게 시킨다. 그건 정말 성가셔!
06 나는 정말 개를 키우고 싶다.
07 하지만 나의 언니는 고양이를 키우고 싶어 한다. 그녀는 고양이를 정말 좋아한다.
08 우리 부모님께서는 우리가 딱 한 마리만 키우기를 원하신다. 우리는 어떻게 해야 할까?

Overall Test ❶
p. 148

A 01 (1) ⓑ (2) ⓐ
　　02 (1) ⓐ (2) ⓑ
　　03 (1) ⓐ (2) ⓒ (3) ⓑ

01 (1) 사람들은 그 책이 흥미롭다는 것을 알게 되었다.
　　(2) 그 여자아이는 서랍 속에서 자신의 반지를 찾았다.
02 (1) 우리 삼촌은 스포츠카를 갖고 계신다.
　　(2) 박 선생님은 우리가 그 상자들을 옮기도록 시키셨다.
03 (1) 그 비행기는 정오에 떠난다.
　　(2) 누군가 그 대문을 열린 상태 그대로 두었다.
　　(3) 내 남동생은 자신의 장갑을 버스에 두고 왔다.

B 01 ⓓ 02 ⓔ 03 ⓐ 04 ⓒ 05 ⓑ

01 그 코치는 네게 기회를 줄 것이다.
02 그들은 자신들의 아기를 David라고 이름 지었다.
03 나의 사촌은 런던에 산다.
04 나는 내 친구에게 거짓말을 하지 않았다.
05 그 샌드위치는 맛있다.

C 01 He didn't come
　　02 I put my wallet
　　03 We bought Kate a cake
　　04 you will become healthy
　　05 This song makes him excited

D 01 Sally looks beautiful
　　02 They will arrive
　　03 Many people saw the movie
　　04 Our parents made us clean up
　　05 My friend, sends me flowers

Overall Test ❷
p. 150

A 01 (1) ⓐ (2) ⓑ
　　02 (1) ⓑ (2) ⓐ
　　03 (1) ⓒ (2) ⓐ (3) ⓑ

01 (1) Emma는 자신의 아들에게 스웨터를 만들어 주었다.
　　(2) 이 소식은 사람들을 화나게 만들었다.

02 (1) 내 친구는 나에게 자신을 믿어달라고 부탁했다.
　　(2) 그 선생님은 나에게 이름을 물어보셨다.
03 (1) 나는 그가 그 차를 세차하게 할 것이다.
　　(2) 너는 나중에 배가 고파질 것이다.
　　(3) 그 팀은 상을 받을 것이다.

B 01 ⓒ 02 ⓔ 03 ⓓ 04 ⓐ 05 ⓑ

01 그 도둑은 달리기 시작했다.
02 우리는 우리 할머니 할아버지가 머무르시기를 원한다.
03 나는 네게 내 앨범을 보여주지 않을 것이다.
04 Sam의 가족은 그 공원에 갈 것이다.
05 그 학생들은 긴장돼 보였다.

C 01 I don't enjoy exercising
　　02 The kid ran
　　03 My aunt will become a doctor
　　04 We saw the singer singing
　　05 Andy teaches the students English

D 01 Teenagers like listening to music
　　02 All the tourists will stay
　　03 The apple pie doesn't taste sweet
　　04 I told her to rest
　　05 My parents gave me a watch

Overall Test ❸
p. 152

01 ④　　02 ④　　03 ③　　04 ②　　05 ⑤
06 ③　　07 ②　　08 ④　　09 ⑤
10 sleepy　　　11 angry　　　　　12 ④
13 bought me a new computer
14 beautifully, beautiful
15 a magic trick people, people a magic trick
　　[a magic trick to people]

01 **해석** 그 아이는 _____ 보인다.
　　① 좋아　　　　② 용감해　　　③ 행복해
　　④ 건강　　　　⑤ 슬퍼
　　해설 동사 look은 '~해 보이다'라는 의미로 쓰일 때, 보어 자리에 형용사를 쓰므로 명사 health는 알맞지 않다.
02 **해석** 나는 Jake에게 엽서 한 장을 _____.
　　① 주었다　　　② 보여줬다　　　③ 보냈다

④ 좋아했다 　　　⑤ 사 주었다

해설 「주어+동사+간접목적어+직접목적어」의 형태로 쓰인 문장이므로 동사 뒤에 목적어 한 개만 오는 like는 알맞지 않다.

03 **해석** Joshua는 _____이다[하다].
① 내 반 친구　　②바쁜　　③ 서울에 산다
④ 인기 있는　　⑤ 과학자
해설 be동사의 보어 자리에는 명사나 형용사만 올 수 있다.

04 **해석** ·그는 그 책이 흥미롭다는 것을 알게 되었다.
·나는 매우 슬퍼졌다.
해설 (A) 동사 find가 「~이 …인 것을 알다」라는 의미로 쓰일 때 목적격보어로 형용사가 쓰인다. (B) 동사 get이 「(어떤 상태가) 되다」라는 의미로 쓰일 때 보어로 형용사가 쓰인다.

05 **해설** 「ask+간접목적어(~에게)+직접목적어(…을)」형태의 문장이므로 올바른 어순은 Amy asked her teacher a question.이다.

06 **해석** ① 나는 그녀에게 네 비밀을 말하지 않았다.
② Brown 씨는 올해 우리에게 수학을 가르쳐 주신다.
③ 그 냄새를 그를 배고프게 만들었다.
④ 우리는 곧 공항에 갈 것이다.
⑤ 그 여자아이는 오늘 밤 아주 멋져 보인다.
해설 ③ 동사 make가 「~을 (…한 상태로) 만들다」라는 의미로 쓰일 때 목적격보어로 형용사가 쓰이므로 hungrily는 hungry로 바꿔야 알맞다.
어휘 airport 공항

07 **해석** ① 이 스카프는 부드러운 느낌이 든다.
② 우리는 오늘 아침에 Jack을 보았다.
③ 그들은 그 부엌을 지저분한 그대로 두었다.
④ 그 쿠키들은 단맛이 나지 않는다.
⑤ 할머니는 내게 드레스를 만들어 주셨다.
해설 ①의 softly는 soft로, ③의 dirty the kitchen은 the kitchen dirty로 바꿔야 한다. ④의 sweetly는 sweet으로, ⑤의 a dress me는 me a dress 또는 a dress for me 로 바꿔야 알맞다.
어휘 soft 부드러운

08 **해석** 〈보기〉 그 노인은 외롭다고 느낀다.
① James는 자신의 친구에게 이메일을 보냈다.
② 내 친구는 학교에 늦게 왔다.
③ 나는 책장 위에 책을 둘 것이다.
④ 이 키위들은 신맛이 났다.
⑤ 우리는 이 연극이 지루하다고 생각하지 않았다.
해설 ⑤는 〈보기〉와 같이 「주어+동사+보어」 형태의 2형식 문장이다. ①은 4형식, ②는 1형식, ③은 3형식, ⑤는 5형식 문장이다.
어휘 bookshelf 책장 sour (맛이) 신, 시큼한 play 연극

09 **해석** 〈보기〉 그녀의 부모님은 우리에게 피자를 사 주셨다.
① 그녀는 밤에 피곤해진다.
② 그 버스 운전기사는 조심하지 않았다.
③ 이 쇼는 당신을 놀라게 만들 것이다.
④ 나는 화장실에서 그 반지를 찾았다.

⑤ 산타클로스는 아이들에게 선물을 준다.
해설 ⑤는 〈보기〉와 같이 「주어+동사+간접목적어+직접목적어」 형태의 4형식 문장이다. ①, ②는 2형식, ③은 5형식, ④는 3형식 문장이다.
어휘 driver 운전자, 운전기사

10 **해석** 수업 중 몇몇 학생들은 졸려 한다.
해설 감각을 표현하는 동사인 feel은 보어 자리에 형용사가 쓰이므로 sleepy로 바꿔야 한다.
어휘 in class 수업 중

11 **해석** 내 형은 나를 화나게 했다.
해설 「make+목적어+목적격보어」 구조로, 부사는 보어로 쓰일 수 없으므로 형용사 angry로 바꿔야 한다.

12 **해석** ⓐ 그녀는 우리에게 재미있는 이야기를 해주었다.
ⓑ 그 수프는 맛있다.
ⓒ 너는 그 창문을 닫은 상태로 두지 않았다.
ⓓ 그의 조부모님은 캐나다에 사신다.
ⓔ 나는 Lina의 생일에 그녀에게 케이크를 보내줄 것이다.
해설 ⓐ 동사 tell은 「tell+간접목적어(us)+직접목적어(funny stories)」의 어순으로 써야 한다. ⓑ taste는 '~한 맛이 나다'라는 의미일 때 보어 자리에 형용사가 쓰이므로 delicious로 바꿔야 한다. ⓓ 동사 live는 장소를 나타내는 말이 함께 나와야 하므로 live in Canada로 바꿔야 한다.

13 **해석** A: 어제 네 생일은 어땠니?
B: 정말 좋았어! 엄마는 나에게 새 컴퓨터를 사 주셨어.
해설 동사 buy는 「buy+간접목적어(~에게)+직접목적어(…을)」의 형태로 쓴다.

14 **해석** 오늘 하늘은 아름다워 보인다.
해설 동사 look은 '~해 보이다'라는 의미로 쓰일 때, 보어 자리에 형용사가 오므로 beautifully는 beautiful로 바꿔야 한다.

15 **해석** Brian은 사람들에게 마술 묘기를 보여줄 것이다.
해설 동사 show는 「show+간접목적어(~에게)+직접목적어(…을)」의 어순으로 써야 하므로 a magic trick people은 people a magic trick으로 바꿔야 한다. 또는 a magic trick to people로 바꿀 수 있다.

Overall Test ④　　p. 154

01 ③　　02 ②　　03 ③　　04 ④　　05 ③
06 ②　　07 play　　08 listen, listening　　09 ①
10 ③　　11 ④　　12 ④
13 The alarm clock made me get up　　14 ③

01 **해석** 그 감자튀김은 너무 짠 _____.
① 원하다　　② 만들다　　③ ~한 맛이 난다
④ 주다　　⑤ 두고 오다
해설 빈칸 뒤 보어 자리에 형용사(salty)가 쓰였으므로 보어로 형용사를 쓰는 taste가 알맞다.

02 해석 너는 이 수학 문제가 어렵다는 걸 _____ 될 것이다.
① 묻게 ② 알게 ③ 말하게
④ 보여 주게 ⑤ 보게
해설 목적격보어 자리에 형용사(difficult)가 오므로 find가 알맞다.
어휘 problem (시험 등의) 문제

03 해석 내 언니는 나를 _____ 만들었다.
① 행복하게 ② 화나게 ③ 울게
④ 웃게 ⑤ 그 방을 청소하도록
해설 make는 목적격보어로 형용사나 동사원형을 쓰므로 to cry는 알맞지 않다.

04 해석 • 나는 Eric에게 회의에 참석해달라고 부탁했다.
• 우리는 그녀가 우리 동아리에 가입하기를 원한다.
해설 동사 ask와 want 모두 목적격보어 자리에 to-v를 쓴다.
어휘 meeting 회의 club 클럽, 동호회 join 참여하다; 가입하다

05 해석 ① Danny는 정말로 화가 났다.
② 나는 그녀가 도서관에서 공부하는 것을 보았다.
③ Tom은 우리에게 오래된 사진들을 보여주었다.
④ 우리는 어제 극장에 갔었다.
⑤ 몇몇 사람들은 TV 보는 것을 좋아하지 않는다.
해설 ③ 동사 show는 「show+간접목적어(~에게)+직접목적어(…을)」의 어순으로 써야 하므로 us the old photos로 바꿔야 한다. 또는 the old photos to us로 바꿀 수 있다.
어휘 theater 극장

06 해석 ① 그들은 자신들의 교실을 깨끗한 상태로 두었다.
② 그 소파는 편안해 보인다.
③ 나는 테이블 위에 내 안경을 두었다.
④ 그녀는 공원에서 산책하는 것을 매우 좋아한다.
⑤ 내 할아버지는 나에게 자신의 카메라를 주셨다.
해설 ② 동사 look은 '~해 보이다'라는 의미로 쓰일 때, 보어 자리에 형용사가 오므로 comfortable로 바꿔야 한다.
어휘 take a walk 산책하다

07 해석 Anna는 자신의 아이들이 밖에서 놀도록 했다.
해설 동사 have는 「~가 …하도록 하다, 시키다」라는 의미로 쓰일 때 목적격보어로 동사원형이 쓰이므로 play로 바꿔야 알맞다.

08 해석 그 남자아이는 음악을 듣는 것을 좋아한다.
해설 동사 enjoy는 목적어로 v-ing를 쓰므로 listen은 listening으로 바꿔야 알맞다.

09 해석 • 이 레스토랑의 음식은 맛이 아주 좋다.
• Kate는 땅이 움직이는 걸 느꼈다.
해설 (A) 감각을 표현하는 동사인 taste는 보어로 형용사를 취한다. (B) 동사 feel이 「~가 …하는 것을 느끼다」라는 의미로 쓰일 때 목적격보어 자리에는 v-ing 또는 동사원형이 온다.
어휘 restaurant 식당, 레스토랑 ground 땅, 지면

10 해설 동사 tell이 「~에게 …하라고 말하다」라는 의미로 쓰일 때는 「tell+목적어+목적격보어(to-v)」의 형태로 쓴다.

11 해석 〈보기〉 나는 내 선생님께 편지 한 통을 보내드릴 것이다.
① 나는 Mina가 내 케이크를 먹는 것을 보았다.
② Claire는 오늘 밤 집에 있을 것이다.
③ 그는 내가 그 창문을 닫아주기를 원했다.
④ 우리는 Brown 씨에게 진실을 말해주었다.
⑤ 그 화가는 그림을 그리기 시작했다.
해설 ④는 〈보기〉와 같이 「주어+동사+간접목적어+직접목적어」 형태의 4형식 문장이다. ①, ③은 5형식, ②는 1형식, ⑤는 3형식 문장이다.

12 해석 ① 우리는 Jenny가 저녁 식사를 준비하도록 시켰다.
② Chris는 우리가 설거지하도록 시켰다.
③ 아빠는 내가 숙제를 끝내도록 시키셨다.
④ 그녀는 바구니에 초콜릿을 갖고 있었다.
⑤ 나는 내 남동생이 그 상자를 옮기도록 시켰다.
해설 ④의 had는 「~을 가지고 있다」라는 뜻으로 쓰였고, 나머지는 모두 「~가 …하도록 하다, 시키다」라는 뜻으로 쓰였다.

13 해설 조건을 모두 만족하려면 「~가 …하도록 하다, 시키다」의 의미로 「make+목적어+목적격보어(동사원형)」 형태를 써야 한다. 과거시제로 써야 하므로 made로 변형해서 쓴다.

14 해석 ⓐ 그녀는 그 영어 수업이 쉽다는 것을 알게 되었다.
ⓑ 나는 아무것도 먹고 싶지 않다.
ⓒ 이 영화는 매우 흥미로워 보인다.
ⓓ 그 의사는 나에게 조언을 해 주었다.
ⓔ 엄마는 내가 그 어린 소녀를 돕게 했다.
해설 ⓑ 동사 want는 목적어로 to-v를 쓰므로 eating은 to eat으로 바꿔야 한다. ⓔ 동사 get이 「~가 …하게 하다」라는 의미로 쓰일 때 목적격보어 자리에 to-v를 써야 하므로 help는 to help로 바꿔야 한다.
어휘 anything 아무것

LISTENING Q

중학영어듣기 **모의고사 시리즈**

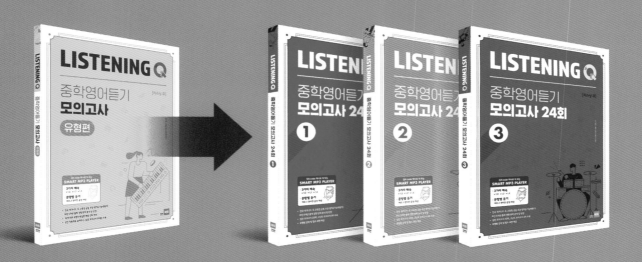

1 최신 기출을 분석한 유형별 공략

· 최근 출제되는 모든 유형별 문제 풀이 방법 제시
· 오답 함정과 정답 근거를 통해 문제 분석
· 꼭 알아두야 할 주요 어휘와 표현 정리

2 실전모의고사로 문제 풀이 감각 익히기

실전 모의고사 20회로 듣기 기본기를 다지고,
고난도 모의고사 4회로 최종 실력 점검까지!

3 매 회 제공되는 받아쓰기 훈련(딕테이션)

· 문제풀이에 중요한 단서가 되는
 핵심 어휘와 표현을 받아 적으면서 듣기 훈련!
· 듣기 발음 중 헷갈리는 발음에 대한 '리스닝 팁' 제공
· 교육부에서 지정한 '의사소통 기능 표현' 정리

1 배속 선택 옵션

2 전체 문항 듣기

3 문항 하나씩 듣기

무료 제공 MP3와 QR코드로
효율적인 듣기 학습!

쎄듀북닷컴(www.cedubook.com)에서 부가 자료를 무료로 다운로드할 수 있습니다.

쎄듀

쎄듀 초·중등 커리큘럼

	예비초	초1	초2	초3	초4	초5	초6
구문		신간 천일문 365 일력 \|초1-3\| 교육부 지정 초등 필수 영어 문장		초등코치 천일문 SENTENCE 1001개 통문장 암기로 완성하는 초등 영어의 기초			
문법					초등코치 천일문 GRAMMAR 1001개 예문으로 배우는 초등 영문법		
			왓츠 Grammar		Start (초등 기초 영문법) / Plus (초등 영문법 마무리)		
독해				왓츠 리딩 70 / 80 / 90 / 100 A / B 쉽고 재미있게 완성되는 영어 독해력			
어휘				초등코치 천일문 VOCA&STORY 1001개의 초등 필수 어휘와 짧은 스토리			
		패턴으로 말하는 초등 필수 영단어 1 / 2		문장 패턴으로 완성하는 초등 필수 영단어			
ELT		Oh! My PHONICS 1 / 2 / 3 / 4 유·초등학생을 위한 첫 영어 파닉스					
		Oh! My SPEAKING 1 / 2 / 3 / 4 / 5 / 6 핵심 문장 패턴으로 더욱 쉬운 영어 말하기					
		Oh! My GRAMMAR 1 / 2 / 3	쓰기로 완성하는 첫 초등 영문법				

	예비중	중1	중2	중3
구문		천일문 STARTER 1 / 2		중등 필수 구문 & 문법 총정리
문법		천일문 GRAMMAR LEVEL 1 / 2 / 3		예문 중심 문법 기본서
		GRAMMAR Q Starter 1, 2 / Intermediate 1, 2 / Advanced 1, 2		학기별 문법 기본서
		잘 풀리는 영문법 1 / 2 / 3		문제 중심 문법 적용서
		GRAMMAR PIC 1 / 2 / 3 / 4		이해가 쉬운 도식화된 문법서
			1센치 영문법	1권으로 핵심 문법 정리
문법+어법			첫단추 BASIC 문법·어법편 1 / 2	문법·어법의 기초
문법+쓰기	EGU 영단어&품사 / 문장 형식 / 동사 써먹기 / 문법 써먹기 / 구문 써먹기			서술형 기초 세우기와 문법 다지기
				올씀 1 기본 문장 PATTERN 내신 서술형 기본 문장 학습
쓰기		거침없이 Writing LEVEL 1 / 2 / 3		중등 교과서 내신 기출 서술형
		중학 영어 쓰작 1 / 2 / 3		중등 교과서 패턴 드릴 서술형
어휘	신간 천일문 VOCA 중등 스타트/필수/마스터			2800개 중등 3개년 필수 어휘
	어휘끝 중학 필수편	중학 필수어휘 1000개	어휘끝 중학 마스터편	고난도 중학어휘 +고등기초 어휘 1000개
독해	Reading Relay Starter 1, 2 / Challenger 1, 2 / Master 1, 2			타교과 연계 배경 지식 독해
		READING Q Starter 1, 2 / Intermediate 1, 2 / Advanced 1, 2		예측/추론/요약 사고력 독해
독해전략			리딩 플랫폼 1 / 2 / 3	논픽션 지문 독해
독해유형			Reading 16 LEVEL 1 / 2 / 3	수능 유형 맛보기 + 내신 대비
			첫단추 BASIC 독해편 1 / 2	수능 유형 독해 입문
듣기	Listening Q 유형편 / 1 / 2 / 3			유형별 듣기 전략 및 실전 대비
		쎄듀 빠르게 중학영어듣기 모의고사 1 / 2 / 3		교육청 듣기평가 대비